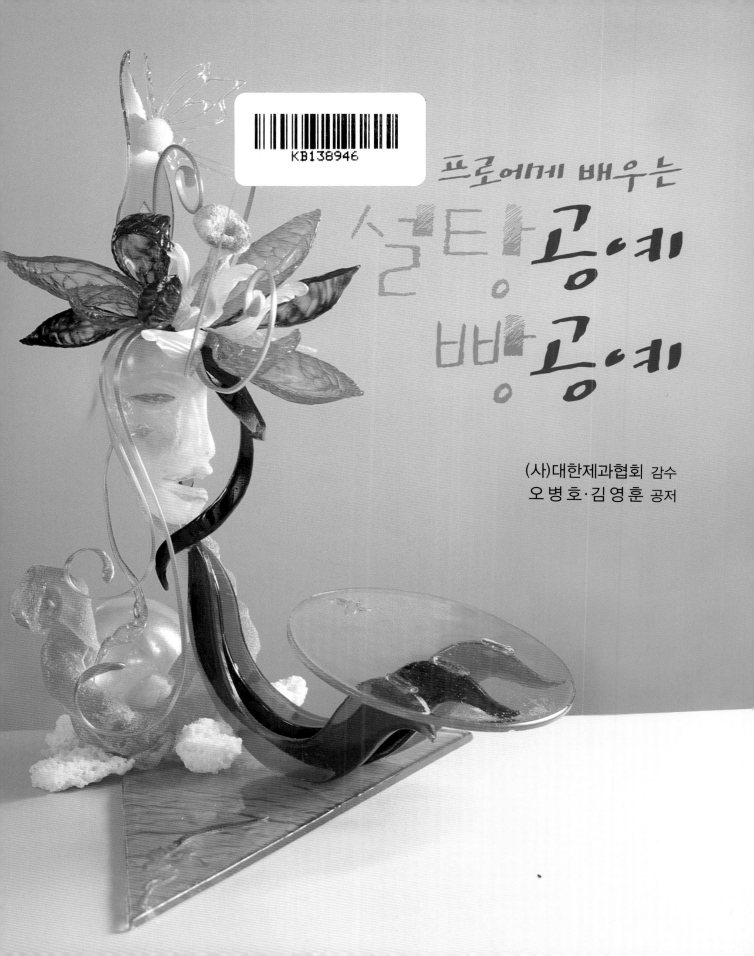

프로에게 배우는
설탕공예
빵공예

(사)대한제과협회 감수
오병호·김영훈 공저

프로에게 배우는 설탕공예 빵공예

2005년 4월 25일 초판 1쇄 발행
2011년 4월 10일 초판 2쇄 인쇄
2011년 4월 20일 초판 2쇄 발행

지은이 : 오병호 · 김영훈
펴낸곳 : (주)교학사
펴낸이 : 양철우
주 소 : 서울시 금천구 가산동 319-7(공장)
 서울시 마포구 공덕동 105-67(사무소)
전 화 : 02-7075-311(편집), 02-7075-155(영업)
팩 스 : 02-7075-316, 02-839-2728(영업)
등 록 : 1962 6월 26일〈18-7〉
정 가 : 23,000원

홈페이지 주소
http://www.kyohak.co.kr

세 계 정상급 제과인들이 펼치는 기술의 향연 '2004 월드페이스트리팀 챔피언십'과 '2005 월드페이스트리컵'에서 설탕공예 부문에 출전한 한국대표 선수들이 잇따라 수상하면서 제과인들의 공예 기술에 대한 관심이 부쩍 늘었습니다. 화려한 색깔과 영롱한 광택으로 제과인을 매료시키는 설탕공예는 붓기, 당기기, 불기 등 다양한 기법을 사용해 화려한 작품을 선보이고, 빵 반죽으로 여러가지 모양을 만드는 빵공예는 빵 특유의 따뜻한 질감 이 돋보이는 예술작품입니다.

이 책은 오병호 (사)대한제과협회 기술분과위원과 국제기능올림픽 동메달리스트 김영훈 씨가 제과제빵 전문지 〈베이커리〉에 연재한 '프로테크닉 강좌'를 단행본 성격에 맞게 새롭게 출간한 것으로 공예 기술의 기초부터 자세한 조립 과정, 완성 작품에 이르기까지 기술을 습득할 수 있는 설탕공예 & 빵공예 가이드입니다.

그동안 선보인 제과기술 서적 가운데 일반인들이 체계적으로 익힐 수 있는 공예 전문서적은 무척 드문 편입니다. 따라서 많은 제과 기술인들이 각종 대회의 필수종목으로 채택된 각종 공예 를 익히는 정보 습득에 어려움을 겪어온 것이 사실입니다. 아직까지 빵공예와 설탕공예를 능숙 하게 다룰 수 있는 제과 기술인은 그리 많지 않습니다. 무엇보다도 정교한 수작업을 요구하는 만큼 튼튼한 기초를 쌓은 다음 정확한 기술을 구사하는 것이 중요합니다.

이 책은 공예 기술을 습득하려는 사람들에게 노하우를 쌓을 수 있는 소중한 자료를 제공하는 한편 공예 관련 정보에 대한 목마름을 해갈시켜 줄 수 있을 것으로 생각됩니다.

또한 재료와 도구 사용법은 물론 세부적인 모양 만들기까지 공정 과정의 정확성을 제과제빵 전문지 〈베이커리〉를 통해 이미 검증받았기 때문에 모양 좋은 작품을 만들 수 있도록 도와줄 것 입니다.

이렇게 소중한 책을 만들 수 있게 해준 (주)교학사 양철우 사장님과 독특한 아이템과 친절한 설명으로 공예작품의 세계를 보여준 오병호 기술분과위원과 김영훈 두 분의 그간 노고에 감사 의 말씀을 드리며, 앞으로도 이 책을 통해 많은 사람들이 공예 기법에 대한 조언을 얻게 되기를 바랍니다.

(사) 대한제과협회

회장 김 영 모

Contents

PART_ 01 설탕공예

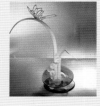

Contents

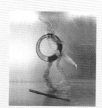
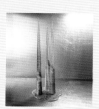

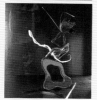
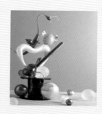

Contents

Lesson 3. 설탕공예 작품 만들기 ······ 117

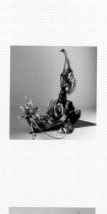
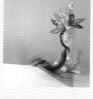
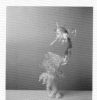

Contents

PART_ 02 빵 공예

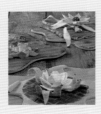

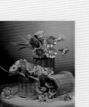

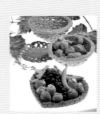

Contents

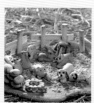
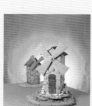
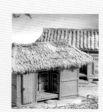
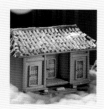

01

설탕공예

[설탕공예]는 설탕과 물, 물엿, 주석산을 넣고 168℃까지 끓인 설탕시럽을 실리콘 페이퍼에 붓고 서서히 뭉쳐가며 모아주어서 설탕반죽을 만든 다음 램프 밑에서 갖가지 다양한 모양을 만들어 완성하는 예술작품이다. 설탕공예의 기본 테크닉인 붓기, 당기기, 불기만으로도 만드는 사람의 손놀림과 표현기법에 따라 전혀 다른 독특한 작품을 만들 수 있다. 설탕이 화려하게 변신하여 새와 나비, 구슬, 꽃 등 섬세한 손놀림으로 만들어지는 예술작품이 바로 설탕공예이다.

여기서는 **[설탕공예]**의 기초상식과 공예작품들에 적용된 기본 테크닉을 알아보고 이를 종합하여 아름답고 화사한 작품을 만들어 본다.

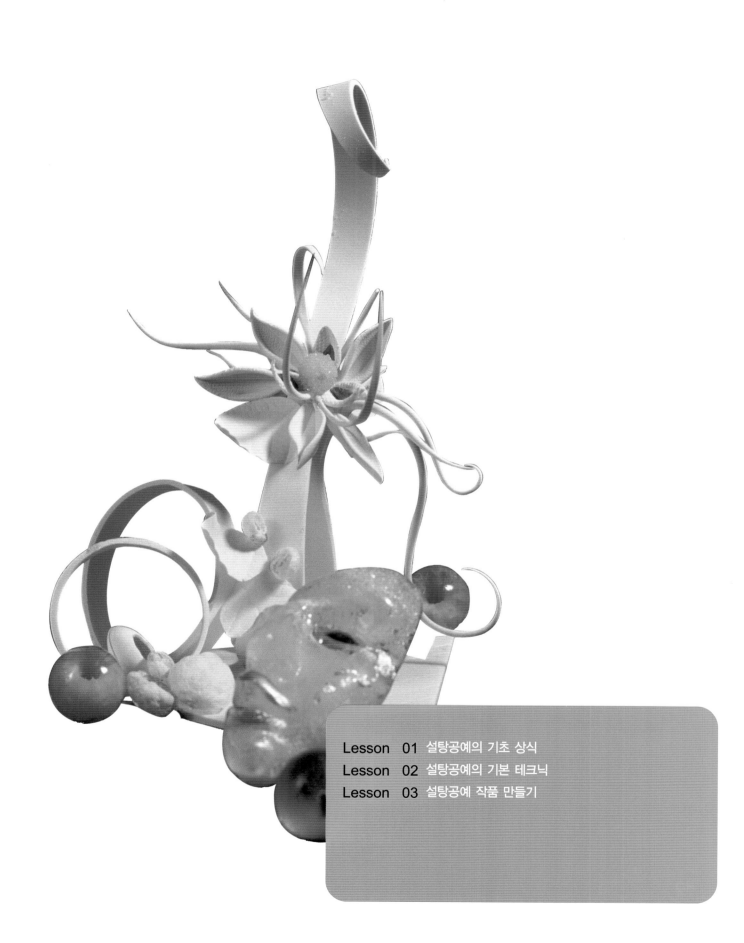

LESSON 01
설탕공예의 기초 상식

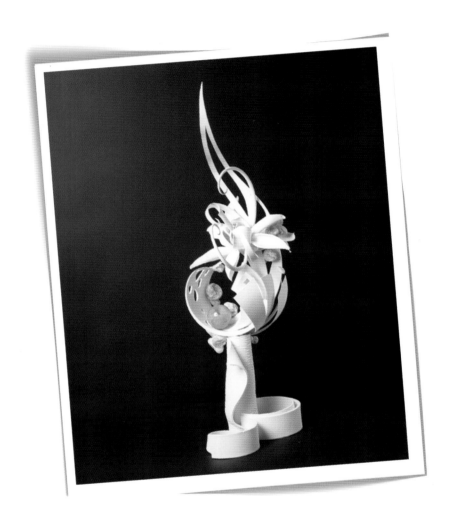

빵과 과자의 달콤한 맛을 내는 주인공 설탕이 영롱하고 화려한 공예작품으로 색다른 변신을 한다. 섬세한 손끝 작업인 설탕공예는 다양한 기법과 풍부한 지식을 요구한다. 설탕공예를 시작하기 전에 기본 재료인 설탕반죽부터 맑고 투명한 이미지를 나타낼 때 쓰이는 이소말트, 분당과 젤라틴 등을 이용해 만든 반죽으로 원하는 색채를 입혀 다양한 이미지를 나타낼 수 있는 파스티야주 반죽 등에 대해 자세히 알아야 한다.

❖ 설탕의 A부터 Z까지

◘ 설탕의 역사

BC 320년과 BC 327년에 '인도에서 벌도 없이 갈대 줄기에서 꿀을 만들었다', '인도에 돌꿀이 있다'는 기록이 지금까지 남아 있다. 이렇듯 인도에서는 아주 오래 전부터 사탕수수나무에서 설탕을 만들어 냈다.

설탕은 5~6세기경에 중국과 동남아 나라들에게 전파됐고 중동을 거쳐 유럽에도 전해졌다. 8세기에는 키프로스섬을 거쳐 지중해 연안에도 보급되었고, 그 후 아프리카 남부에까지 이식되었다고 전해진다. 한편 1575년에는 프랑스의 농학자인 올리비에 드 세르가 사탕수수가 아닌 사탕무에서 설탕을 추출하는 방법을 밝혀냈다. 설탕을 얻기 위한 끊임없는 연구에 힘입어 1812년 사탕무에서도 설탕을 정제하기에 이르렀다. 한국에 설탕이 들어온 것은 20세기 초로 1920년에 평양에 제당공장을 세워 설탕을 생산하기 시작했다.

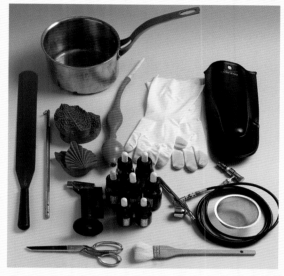

설탕공예에 쓰이는 도구 ➔ 토치램프, 에어브러시, 봉, 장갑, 동냄비, 체, 실리콘틀, 집게, 가위, 쇠칼, 실리콘 몰드, 스패튤라, 붓, 펌프

◘ 설탕의 종류

1. 원료에 따른 분류

설탕은 사탕수수와 사탕무에서 만들어진 '수수설탕'과 '무설탕' 2종류로 나뉜다. 1960년 이후 설탕 원료인 사탕수수와 사탕무의 생산 비율이 급격하게 차이가 나기 시작해 현재는 수수설탕의 비율이 무설탕의 두 배가 넘는다.

▶ 사탕수수의 정제 과정
① 사탕수수를 잘게 썰어 즙을 얻는다.
② 사탕수수 즙을 정화한 다음 석회수에 담가 중화한다.
③ 중화시킨 즙을 농축과정을 통해 결정화시킨다.
④ 원심분리기를 통과시킨다.

▶ 사탕무의 정제 과정
① 사탕무를 얇게 썰어 즙을 얻는다.
② 사탕무 즙을 '석회수 → 탄산염 → 여과 → 탄산염 → 여과'의 과정으로 정화한다.
③ 결정작용을 거쳐 원심분리기를 통과시킨다.

2. 형태에 따른 분류

제품 형태에 따라 당밀을 함유하는 '함밀당' 과 원심분리에 의하여 당밀을 분리시킨 '분밀당' 으로 나뉜다. 함밀당은 당밀을 함유하고 있기 때문에 빛깔이 검고, 강한 단맛과 아울러 당밀 특유의 독특한 냄새가 난다. 성분으로는 무기질이나 비타민이 대부분을 차지하고 쓴맛이 나므로 특정한 맛을 내기 위한 용도로만 사용된다. 일상생활에서 사용되는 것은 거의 분밀당이며, 이것은 당밀을 분리하여 정제한 것이므로 대부분 하얀색을 띤다.

분밀당은 만드는 방법과 사용 목적에 따라 분류된다. 원산지에서 바로 당밀을 원심분리기로 제거한 '원료당' 과 정제공장에서 원료당으로부터 재용해·재결정 등의 정제과정을 거쳐 생산하는 '정제당', 현지에서 직접 정제과정을 거쳐 생산되는 '경지백당' 등이 있다.

정제당에는 정제한 정도에 따라 '상백당', '중백당', '삼온당' 으로 분류되며, 설탕을 가공한 방법에 따라 '분당', '각설탕', '얼음설탕', '흑설탕' 등으로 나뉘어진다.

얼음설탕은 순도가 높은 수쿠로오스액을 졸여 만든 결정이 큰 설탕이고, 흑설탕은 사탕수수를 짠 즙에 석회를 첨가해 중성으로 걸러낸 것을 농축해 굳혀 만든다. 제과분야에서 많이 사용하는 '트리몰린' 은 설탕을 산으로 가수분해한 것으로 '반전당' 이라고도 한다.

❖ 설탕공예를 시작하기 전에

◪ 설탕반죽에 대하여

설탕공예를 만드는 기본 재료는 설탕반죽이다. 설탕반죽은 만드는 사람에 따라 여러 가지 배합으로 응용될 수 있다. 공예 작품을 많이 만들 경우 설탕반죽을 시럽이나 덩어리 상태로 미리 만들어 두고 필요할 때마다 쓰면 편리하다.

◪ 설탕반죽 재료

물엿(Glucose)

주석영(Creme de Tarte)

산화티탄(Titanium Oxide)

- 물엿(Glucose) : 물엿은 설탕 안에 존재하는 하나의 사슬구조인 '아미돈(Amidon)' 을 화학 효소나 산(酸)으로 더 작은 조직으로 나눠진 결정체이다.
- 주석영(Creme de Tarte) : 주석산의 한 종류로 '주석산 수소칼륨' 이라고도 한다. 하얀 가루 형태이며 주석영 대신 레몬즙이나 식초를 소량 사용할 수 있다. 주석산(Acide Tartique)이란 포도 속에 함유된 성분으로 포도주를 만들 때 침전되는 물질을 뜻한다. '타르타르산', '포도산' 이라고도 하며 투명한 액체 상태이다.
- 산화티탄(Titanium Oxide) : 산화티탄은 화장품, 물감, 비누 등 일상 생활에 널리 쓰이는 물질이다. 가루 상태의 산화티탄을 알코올에 섞어 사용하며, 설탕에 넣었을 때 우유와 같이 뿌옇게 변한다.

◘ 설탕시럽 만드는 법

1. 기본 배합 / 재료 중량(g)

　설탕 1,000 물 400 물엿 200 주석영

2. 응용 배합 / 재료 중량(g)

① 설탕 1,000 물엿 200 물 250

② 설탕 1,000 물엿 50 주석영 3 물 250

③ 설탕 1,000 물엿 250 물 300 주석산 10방울

④ 설탕 1,000 물 250 주석영 3

⑤ 설탕 1,000 물엿 200 물 250 레몬즙 10

　– 레몬즙은 습한 날씨에는 사용하지 않는 것이 좋다.

⑥ 화이트 폰당 1,000g, 물엿 150

3. 설탕시럽은 3가지 방법으로 끓일 수 있다.

① 모든 재료를 섞어 끓인다.

② 설탕과 물을 먼저 끓인 후 물엿을 넣는다. 이것이 120℃가 되면 소량의 주석산 아니면 알코올을 섞은 주석영을 넣는다.

③ 설탕, 물, 물엿을 함께 끓여 130℃가 되면 소량의 주석산 아니면 알코올을 섞은 주석영을 넣는다.

이것만은 놓치지 않도록

1. 동냄비는 깨끗이 닦아 이물질이 생기지 않도록 한다. 식초, 소금을 이용하거나 식초, 소금, 소량의 박력분을 사용하면 깨끗이 닦을 수 있다.

2. 설탕이 끓기 시작할 때 생기는 이물질은 체로 걸러 내거나 행주로 덮어 제거하도록 한다. 〈사진 ①〉

3. 시럽이 끓기 시작하는 120℃가 될 때까지 냄비의 옆면에 설탕 결정이 튀는 것은 붓을 이용해 제거한다. 그래야 나중에 시럽에 설탕 덩어리가 섞이지 않게 된다. 〈사진 ②〉

4. 시럽의 온도를 잴 때 온도계는 냄비 가운데 세운다. 이 때 온도계 끝이 냄비 바닥에 닿지 않도록 주의해야 한다. 혹은 온도계를 냄비 손잡이와 평행이 되도록 눕히고 온도를 재는 것이 좋다. 〈사진 ③〉

◘ 시럽 상태로 보관하는 법

1. 설탕을 10~15kg 정도 대용량으로 배합을 정해 시럽을 끓인다.

2. 끓인 시럽을 큰 플라스틱통에 담아 냉동보관한다. 〈사진 ④〉

3. 필요할 때마다 시럽을 덜어 사용한다. 〈사진 ⑤〉

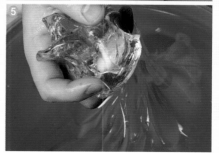

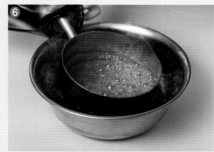

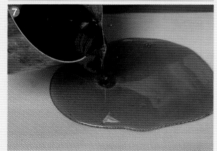

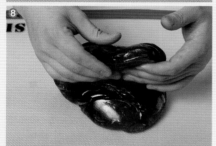

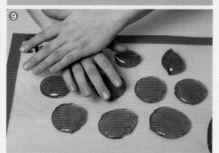

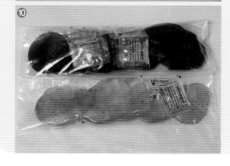

◆ 반죽 상태로 보관하는 법

1. 168℃까지 끓인 시럽을 얼음물에 식힌 후 실온에서 다시 약 3~5분간 식힌다. 〈사진 ⑥〉

2. 과정 1을 살짝 데워서 실팻 혹은 대리석 위에 붓는다. 〈사진 ⑦〉
 - 대리석 위에 시럽을 부을 경우에는 기름을 살짝 바른다.
 - 실팻이나 대리석 위의 설탕 덩어리가 너무 식었을 경우, 설탕공예용 램프로 열기가 골고루 퍼지도록 한 뒤에 작업하도록 한다.

3. 설탕시럽을 서서히 뭉쳐가며 모아준다. 바닥에 닿았던 부분이 안쪽으로 가도록 계속 겹쳐서 뭉쳐준다. 〈사진 ⑧〉
 - 반죽은 가위를 이용하면 편리하게 자를 수 있다. 가위는 차갑게 해서 사용해야 설탕반죽이 달라붙지 않는다.

4. 동그랗게 말아 자른다.

5. 자른 덩어리를 손으로 눌러준다. 〈사진 ⑨〉

6. 과정 3을 비닐랩 등으로 밀봉해 보관한다. 설탕 조각 사이사이에 실리카겔 등의 방습제를 넣어두면 습기로 인해 물러지는 것을 막을 수 있다. 〈사진 ⑩〉

〈온도에 따른 설탕의 변화〉

설탕온도(℃)	설탕 : 수분	설탕 상태	제과 응용
100		시럽이 끓는다	
103		손으로 시럽을 잡으면 실처럼	
105	83 : 17	늘어지지만 곧 끊어진다	젤리
107		손으로 시럽을 잡으면 2~3cm의 실모양이 된다	
110	84 : 16	손으로 시럽을 잡으면 기다란 실처럼 늘어진다	머시멜로
113~116	87 : 13	손가락을 시럽에 담근 후 찬물에 넣으면 시럽이 미끄러진다	
117~119	89 : 11	시럽을 뭉치면 말랑말랑할 정도로 부드럽다	이탈리안 머랭
120~124		시럽을 뭉치면 동그랗게 모양이 잡힌다	
125~128	90 : 10	시럽을 뭉치면 곧 굳는다	
130~140		약간의 충격을 주면 부서지고 먹으면 이에 달라붙는다	캐러멜 사블레
145~155	98 : 2	부서지기 쉽고 먹으면 이에 붙지 않는다	엿
170~180			캐러멜

❖ 이소말트(Isomalt)

◆ 이소말트에 대하여

이소말트는 설탕을 이루는 원료중 하나이지만 칼로리와 감미도가 낮아 설탕 대체물질로 종종 사용되기도 한다. 흡습성이 적고 열과 산(酸)에 강한 이소말트는 갈변현상이 없고 코팅 등의 가공에 매우 편리한 물질이다. 사탕, 초콜릿, 껌 등 제과제빵 분야에 널리 쓰이며, 설탕공예에서는 맑고 투명한 이미지를 나타내고자 할 때 사용된다.

이소말트(Isomalt)

◆ 특징

1. 설탕반죽보다 말랑말랑하므로 모양 만들 때 주의하도록 한다.
2. 열을 빨리 흡수하지만 금새 식지 않는 특성이 있다.
3. 따로 보관할 필요 없이 사용할 때마다 만들어 사용하는 것이 좋다.

◆ 이소말트 반죽 만들기

1. 이소말트를 냄비에서 녹을 때까지 저어주면서 가열한다. 온도를 따로 잴 필요 없이 보글보글 한번 끓여 덩어리가 없어지고 이소말트 알갱이가 녹을 때까지 저어주면서 가열한다. 〈사진 ①〉
2. 과정 1을 실팻 위에 붓고 손으로 반죽해 사용한다. 〈사진 ②〉

❖ 파스티야주

◆ 파스티야주에 대하여

분당과 젤라틴 등을 이용해 만든 반죽으로 설탕공예에 쓰이는 재료 중 하나이다. 설탕공예 이외에도 파스티야주만으로도 공예작품을 만들기도 한다. 파스티야주는 흰색을 띠므로 원하는 색채를 입혀 다양한 이미지를 나타낼 수 있다. 반죽이 빨리 굳는 특성이 있으므로 작업속도를 빨리해야 한다.

◆ 파스티야주 반죽 만들기

1. 기본 배합 / 재료 중량(g) 분당 725 젤라틴 10 식초 10 물 25
 ① 얼음물에 불린 젤라틴을 물에 넣어 녹인 후 식초를 넣는다.
 ② 체친 분당에 과정 1을 섞는다.

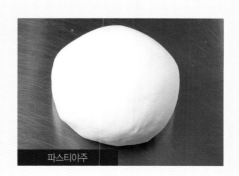

파스티야주

2. 응용 배합 / 재료 중량(g) 분당 900 전분 100 젤라틴 20 물 60
 ① 물을 미지근하게 데운 후 얼음물에 불린 젤라틴을 넣어 녹인다.
 － 젤라틴을 얼음물에 불려야 가장 적당한 양의 물을 빨아들일 수 있다.
 ② 체친 분당과 전분에 ①을 넣고 섞는다.

설탕공예의 기본 테크닉

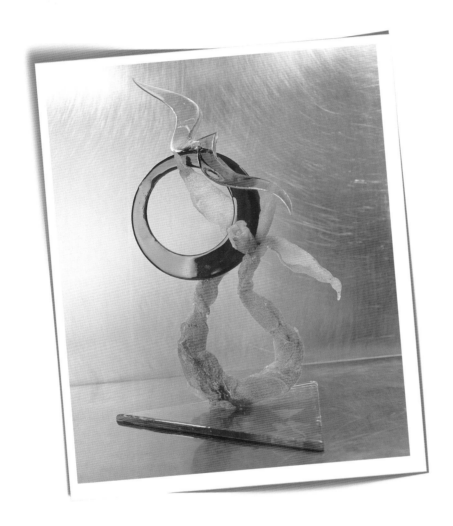

설탕공예에는 붓기, 당기기, 불기 등의 기법이 사용된다. '당기기'는 설탕덩어리를 여러 번 접고 당기는 과정이 필수이다. 당기기를 이용한 장식은 눈부신 광택과 화려함으로 설탕공예 작품을 돋보이게 한다. '불기'는 작품의 포인트 역할을 하는 원 장식을 만들 때 이용된다. 이 기법을 응용하면 공은 물론 하트, 계란 등 다채로운 장식을 만들 수 있어 공예작품이 한층 돋보인다. '붓기'는 여러 가지 틀에 설탕용액을 붓는 기법으로 응용 범위가 매우 넓어 갖가지 모양을 만들 수 있다.

꽃과 조약돌을 이용한 파스티야주 작품 만들기

공예 부문에 감초처럼 쓰이는 파스티야주 반죽으로 만든 작품은
창백한 아름다움을 지닌다.
파스티야주 반죽으로 작품 제작에 필요한 갖가지 모양을
만들어 본다.
이소말트를 이용해 영롱하게 빛나는 구슬과 조약돌,
꽃을 만드는 법을 함께 소개한다.

Reve Blance

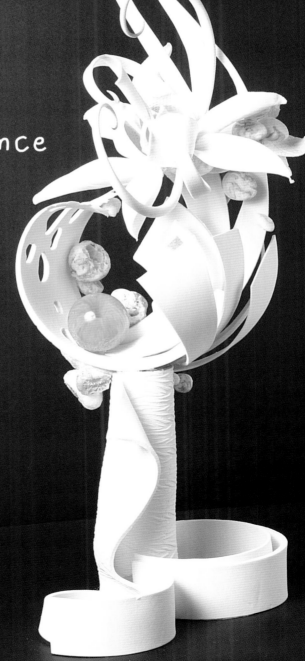

파스티야주 반죽

만드는 과정

흰색 반죽인 파스티야주만으로 작품을 만들기도 한다. 반죽의 흰빛을 더해 주기 위해 배합에 식초나 레몬즙을 첨가하기도 한다. 파스티야주 반죽으로 만든 모양은 대체로 바람이 잘 통하는 실온에서 3일 정도 말린다.

🌺 아랫기둥

완성품

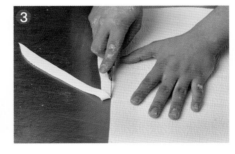

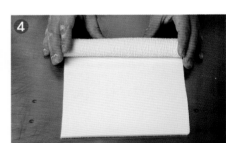

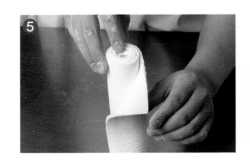

만드는 과정

1. 반죽을 밀대를 이용해 적당한 두께로 민다. 이때 한번씩 뒤집어 주면서 밀어야 한다. 안그러면 한쪽이 마른다. 〈사진 ①〉

2. 과정 1을 정글모양 밀대로 얇게 밀어준 다음 칼로 끝부분을 잘라 준다. 〈사진 ②, ③〉

3. 과정 2를 밑에서부터 위로 말아준 다음 세워서 원하는 모양을 만든다. 〈사진 ④, ⑤〉

✿ 삼각형 모양

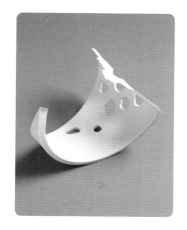

완성품

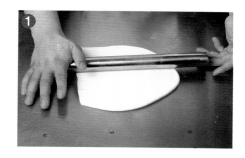
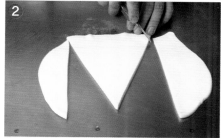
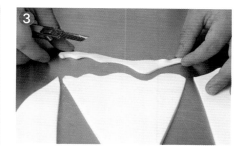

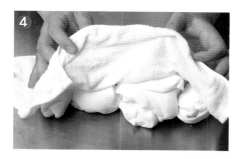

만드는 과정

1. 반죽을 오른쪽으로만 힘을 주어서 왼쪽은 얇게, 오른쪽은 두껍게 민 다음 삼각형 모양으로 자르고 밑면을 물결무늬로 자른다. 〈사진 ①, ②, ③〉

　– 잘라버린 반죽은 모아서 물기를 젖은 천으로 덮어 두면 필요한 양만큼 조금씩 떼어서 쓸 수 있다. 천에 물기가 많으면 반죽이 눅눅해지므로 천의 물기를 꽉 짜야 한다. 〈사진 ④〉

2. 과정 1 위에 칼로 구멍을 뚫어서 모양을 낸 다음 물결무늬 면을 오른손 엄지손가락으로 눌러준 다음 아크릴 원통에 넣는다. 〈사진 ⑤, ⑥〉

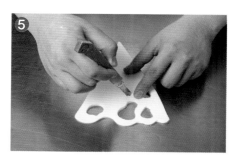
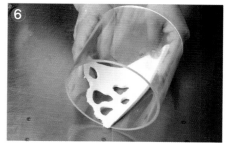

🌳 윗기둥

완성품

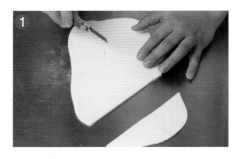
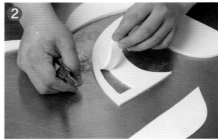
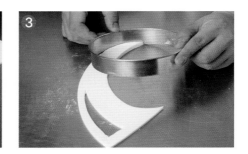

만드는 과정

1. 반죽을 밀어서 얇게 편 다음 칼로 원하는 모양으로 재단한 다음 입체감을 살리기 위해 구멍을 낸다. 〈사진 ①, ②〉
2. 과정 1의 밑부분을 링틀로 눌러주어서 이음선이 되는 부분을 만들고 앞부분을 분당으로 받혀서 굳힌다. 〈사진 ③, ④〉

> **Tip**
>
> '레브 블랑'(Reve Blance)은 불어로 '하얀 꿈'을 의미한다. 하얀 파스티야주 본체와 영롱한 빛깔의 구슬과 조약돌, 화려한 꽃이 조화를 이루고 있는 작품이다. 본체는 파스티야주 반죽을 이용한 갖가지 모양을 조합해 제작한다. 투명한 느낌의 이소말토로 만든 조약돌과 화려한 꽃으로 작품의 포인트를 주었다.

🌸 꼭대기 기둥

완성품

 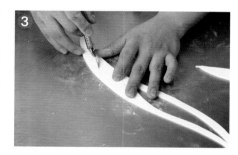

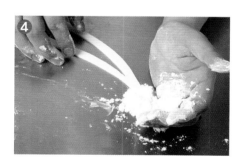

만드는 과정

1. 반죽을 위로 갈수록 얇게 펴서 길게 만든 다음 칼로 원하는 모양을 재단한다. 〈사진 ①〉
2. 과정 1에 칼로 곡선 모양을 그려서 오려준 다음 입체감 있게 2개의 구멍을 낸다. 〈사진 ②, ③〉
3. 과정 2의 밑부분을 분당으로 받혀서 굳힌다. 〈사진 ④〉

🌸 반원

완성품

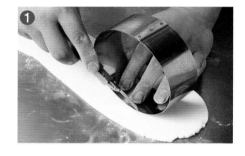

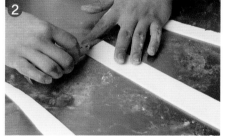

만드는 과정

1. 반죽을 밀대로 윗부분은 두껍고 아랫부분은 얇게 편 다음 링틀을 세워서 링틀 길이만큼 잰 다음 칼로 자른다. 〈사진 ①, ②〉
2. 과정 1을 링틀 안에 넣어서 굳힌다. 〈사진 ③〉

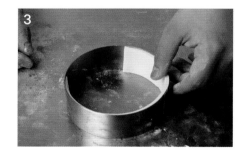

🌲 U자 모양

완성품

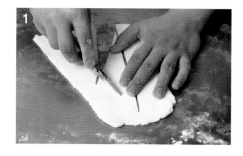

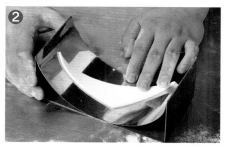

만드는 과정

1. 반죽을 밀대로 윗부분은 두껍고 아랫부분은 얇게 편 다음 칼로
 삼각형 모양으로 오려준다. 〈사진 ①〉
2. 과정 1을 U자형 틀에 넣어서 굳힌다. 〈사진 ②〉

🌸 링을 이용한 모양

완성품

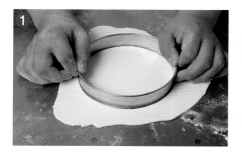

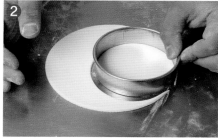

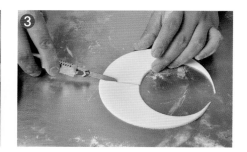

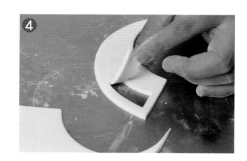

만드는 과정

1. 반죽을 밀대로 얇게 펴서 큰 링으로 눌러서 잘라낸 다음 그 위에 작은 링을 찍어서 잘라낸다. 〈사진 ①, ②〉
2. 과정 1을 절반으로 자른 다음 칼로 구멍을 낸다. 〈사진 ③, ④〉

🌲 설탕을 이용한 모양

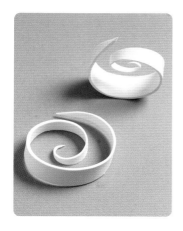

완성품

만드는 과정

1. 오목한 쟁반에 설탕을 가득 채운 다음 원하는 모양을 그린다.
 〈사진 ①〉

2. 반죽을 밀대로 얇게 민 다음 원하는 모양으로 자른 다음 과정 1
 위에 올려놓고 형태를 마무리한다. 이때 손으로 구부리지 말고
 설탕량을 이용해 모양을 조절하고 그대로 굳힌다. 〈사진 ②〉

🌲 나뭇잎 Ⅰ

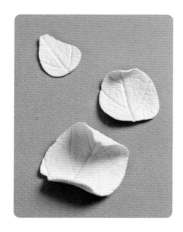

완성품

만드는 과정

1. 반죽을 동글동글하게 만든 다음 밀대로 한쪽은 얇게 한쪽은 두껍게 편
 다음 나뭇잎틀에 올려놓아 나뭇잎 모양을 만든다. 〈사진 ①, ②〉
2. 과정 1을 바닥이 둥근 케이크 틀에 올려놓고 자연스러운 곡선을 만든다.
 〈사진 ③〉

🌳 나뭇잎 Ⅱ

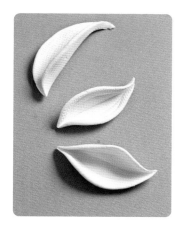

완성품

만드는 과정

1. 초콜릿에 쓰는 플라스틱판 위에 반죽이 달라붙지 않도록 분당을 뿌린 다음 밀대로 길쭉한 나뭇잎 모양으로 반죽을 밀어 편다.
 〈사진 ①, ②〉

2. 마지팬 도구로 과정 1의 가운데를 길게 선을 긋고 모양을 잡아준다.
 〈사진 ③, ④〉

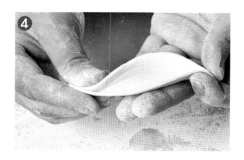

🌸 꽃잎

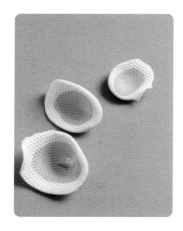

완성품

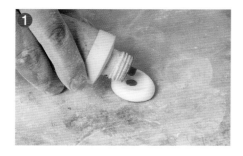
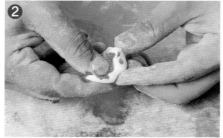

만드는 과정

1. 반죽을 소량 떼어서 동그랗게 만든 다음 가운데에 주황색 색소를 1~2방울 떨어뜨려서 주황빛이 전체적으로 감돌게 반죽을 동그랗게 빚는다. 〈사진 ①, ②, ③〉
2. 초콜릿공예에 쓰이는 플라스틱 판을 준비한다.

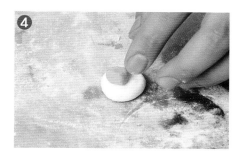

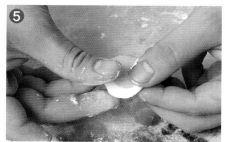

3. 반죽을 떼어서 동그랗게 만들고 그 위에 과정 1을 올려 끝을 살
 짝 눌러 준 다음 과정 2 위에 뒤집어 놓고 밀대로 민다.
 〈사진 ④, ⑤, ⑥〉

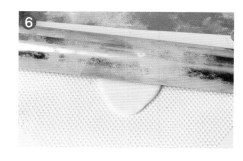

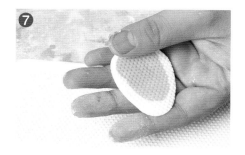

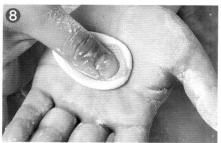

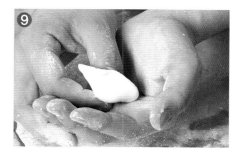

4. 손에 분당을 묻혀서 엄지손가락으로 과정 3 가운데를 누르며 돌
 려주면 모양이 잡힌다. 〈사진 ⑦, ⑧, ⑨〉

🌸 꽃 더듬이 Ⅰ, Ⅱ

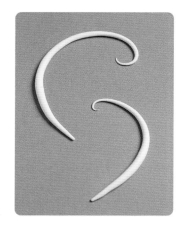

완성품

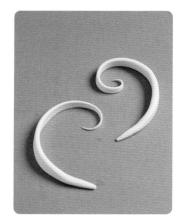

완성품

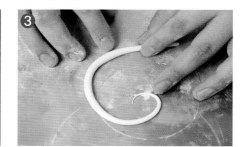

만드는 과정 (꽃 더듬이 Ⅰ)

1. 반죽을 조금 떼어내 한쪽 끝이 얇게 손바닥으로 밀면서 편다.
 〈사진 ①〉
2. 과정 1을 세워서 밑의 끝부분을 살짝 말아준다. 〈사진 ②〉
3. 과정 2를 살짝 돌려서 모양을 잡아준다. 〈사진 ③〉

만드는 과정 (꽃 더듬이 Ⅱ)

1. 조금 떼어낸 반죽을 밀대로 중간부터 밀어서 끝을 얇게 편다.
 〈사진 ④〉
2. 과정 1을 세워서 밑의 끝부분을 살짝 말아준 다음 살짝 돌려서
 모양을 잡아준다. 〈사진 ⑤〉

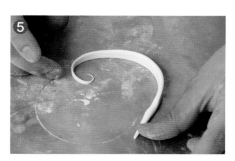

🌸 조약돌

완성품

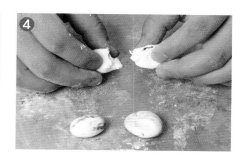

만드는 과정

1. 반죽 가운데에 검정 색소 적당량을 뿌린다. 〈사진 ①, ②〉
2. 색소가 밖으로 삐져나오지 않게 반죽을 잘 덮은 다음 적당량을
 떼어내 동그랗게 둥글리기 한다. 〈사진 ③, ④〉
3. 돌 모양을 자유자재로 만든 다음 분당을 묻히고 붓으로 털어
 준다. 〈사진 ⑤, ⑥, ⑦〉

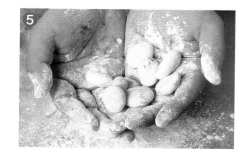

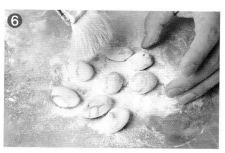

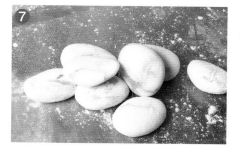

🌸 꽃심

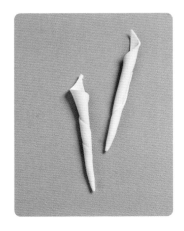

완성품

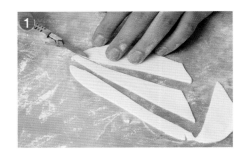

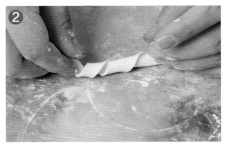

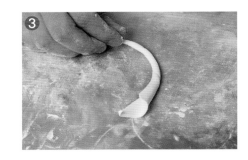

만드는 과정

1. 과정 1 반죽을 밀대로 얇게 펴서 칼로 모양을 내서 잘라낸 다음
 꼬아주면서 말아준다.〈사진 ①, ②〉
2. 과정 2를 손바닥으로 자연스럽게 윗부분은 넓게 아랫부분은 좁
 게 말아준다.〈사진 ③〉

🌸 쉬크르 캔디

완성품

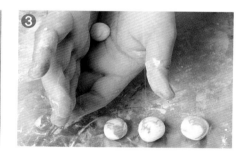

만드는 과정

1. 반죽에 주황색 색소를 떨어뜨려 주황색 무늬가 자연스럽게 나게
 한 다음 적당량을 떼어 둥글게 빚는다. 〈사진 ①, ②, ②〉
2. 과정 1을 이쑤시개에 찍어서 스티로폼에 꽂는다. 〈사진 ④, ⑤〉

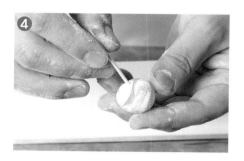

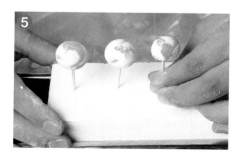

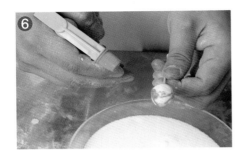
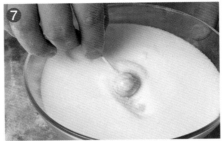

3. 과정 2에 알코올을 뿌린 다음 설탕에 넣어 자연스럽게 굴린다.
 〈사진 ⑥, ⑦〉
4. 설탕 700g, 물 300g을 함께 끓인 후 식힌 다음 둥근 케이크
 틀에 붓는다. 〈사진 ⑧〉
5. 스티로폼을 뒤집어서 과정 4에 집어넣고 3일 동안 놔둔다.
 〈사진 ⑨〉

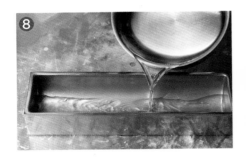
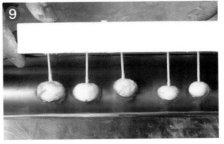

🌿 **자갈** 필립 이리아 씨가 고안한 아이템

완성품

만드는 과정

1. 파스티야주 반죽에 갈색 색소를 뿌리고 안으로 말아서 자연스럽게 갈색 무늬가 나오도록 한다. 〈사진 ①〉
2. 전자레인지에 실리콘 페이퍼를 놓고 그 위에 반죽을 조금씩 떼어 놓은 다음 돌린다. 〈사진 ②〉
3. 과정 2를 지켜보다가 어느 정도 부풀다가 멈추는 순간 전자레인지에서 빼낸다. 〈사진 ③〉

🌸 구슬

완성품

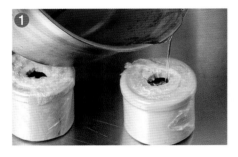

만드는 과정

1. 구슬 모양의 실리콘 틀에 끓인 이소말트를 틀의 반 정도 붓는다.
 〈사진 ①〉

2. 과정 1 안에 산화티탄을 3~5방울 정도 떨어뜨린 다음 주황색
 색소를 1방울 첨가한다. 〈사진 ②, ③〉

3. 실리콘 틀에 다시 이소말트를 채우고 그 위에 빨간 색소를 1방울
 떨어린 다음 이소말트를 끝까지 채운다. 〈사진 ④, ⑤, ⑥〉

4. 과정 3을 벌어지지 않도록 랩으로
 싼 뒤 실온에서 식힌다.

 - 틀에서 빼낸 구슬은 표면에 결정이 생
 긴다. 결정이 맺힌 구슬 이외에 매끄
 러운 구슬을 만들고 싶으면 토치 램프
 로 겉을 다듬어준다.

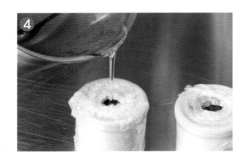

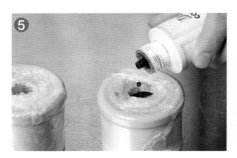

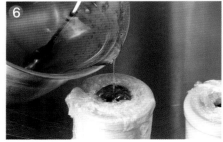

🌸 마무리 데코레이션

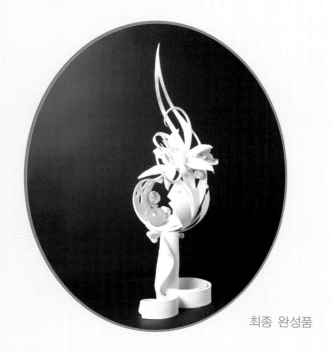

최종 완성품

마무리 과정

1. 기둥을 세운 다음 각각의 모양을 이소말트를 발라서 접착한 다음 뒷부분을 매
 끄럽게 고정시킨다. 〈사진 ①, ②〉
 - 각각의 모양을 붙일 때는 이소말트 끓인 것을 접착제로 사용한다. 이소말트가 너무 굳
 었을 때는 토치램프로 데워서 이용한다.

2. 가장 높이 올라가는 모양을 적당한 위치에 고정시킨 다음 좀 더 작은 크기별로
 나란히 붙이고 U자 모양 밑에 각 모양을 보기 좋게 붙인다. 〈사진 ③, ④, ⑤〉

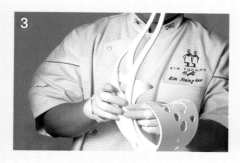

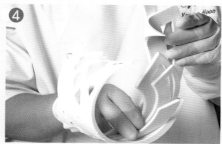

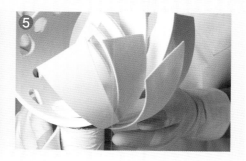

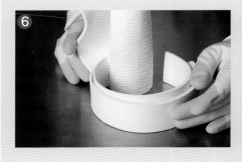
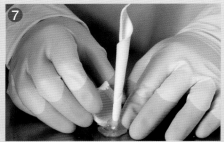
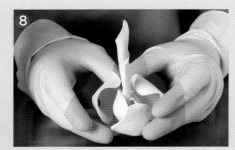

3. 기둥 밑에 2개의 반원을 나란히 놓는다. 〈사진 ⑥〉
4. 꽃심에 꽃잎을 붙여 꽃을 만든다 〈사진 ⑦, ⑧〉
5. ④ 주위에 여러 모양을 둘러 붙인다.〈사진 ⑨, ⑩〉
6. ⑤밑에 꽃 더듬이를 붙인다. 〈사진 ⑪〉

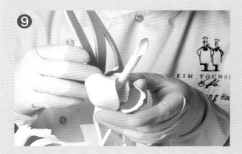
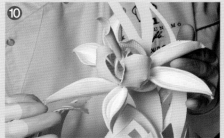

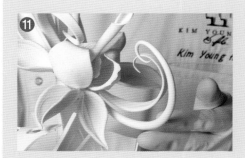

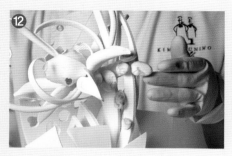 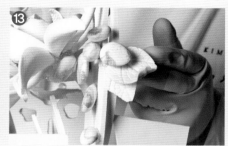 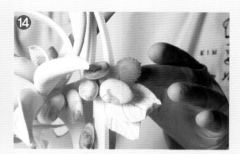

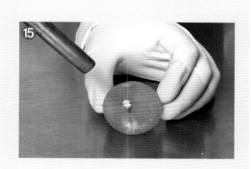

7. 꽃 뒤편에 조약돌과, 나뭇잎, 쉬크르 캔디를 붙인다.
〈사진 ⑫, ⑬, ⑭〉

8. 구슬을 실리콘 틀에서 빼내 토치램프로 굳힌다. 〈사진 ⑮〉

9. 과정 8을 U자형 모양 위에 올려붙이고 그 밑에 자갈을 붙인다.
〈사진 ⑯, ⑰〉

10. 각 받침대 끝 부분을 에어 스프레이를 이용하여 원하는 색으로
피스톨레한다. 원하는 색깔이 나올 때까지 몇 차례 반복한다.
〈사진 ⑱〉

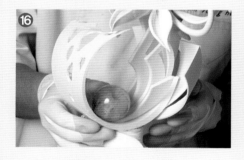 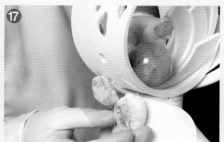

'붓기' 기법을 사용한 기둥 세우기 Ⅰ

설탕공예의 기법 중 하나인 '붓기'를 이용하면 여러 가지 틀을 사용해
많은 모양을 표현할 수 있다.
붓기는 이미 만들어진 틀 안에 설탕 용액을 붓는 단순한 기법으로 알려
져 있지만 응용 범위가 매우 넓어 갖가지 모양을 만들 수 있다.
다채로운 붓기를 활용하여 각각 다른 3가지 방식의 기둥을 세워본다.

Spring

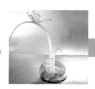

🌸 원형 받침대 I, II

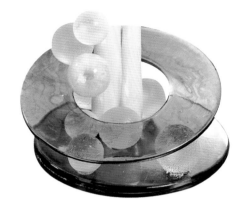

완성품

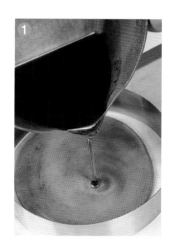 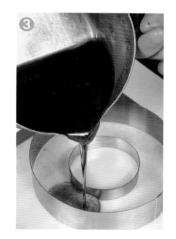

만드는 과정 (원형 받침대 I)

1. 실팻 위에 원형틀을 놓고 초록색 색소를 섞은 설탕 용액을 붓는다.
 〈사진 ①〉
2. 토치램프로 기포를 없앤다. 〈사진 ②〉

만드는 과정 (원형 받침대 II)

1. 실팻 위에 서로 다른 크기의 원형틀을 놓고 가운데 부분에 초록색 색소를 섞은 설탕 용액을 붓는다. 〈사진 ③〉
2. 나중에 받침대가 잘 빠지도록 철제 봉 등으로 원형틀을 두들긴다. 〈사진 ④〉.

> **Tip 작업 포인트**
> * 설탕 용액이 끓은 뒤에 색소를 넣어야 선명한 색깔이 오래도록 유지된다.
> * 원형틀의 옆면에 기름을 바르면 설탕 모양이 쉽게 떨어진다

🌿 풀잎 기둥

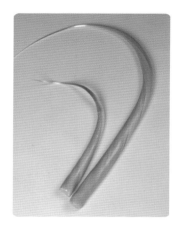

완성품

만드는 과정

1. 165℃로 끓인 설탕 용액에 초록색 색소를 조금 넣은 뒤 실팻 위에 붓는다.

2. 과정 1의 덩어리를 접으면서 반죽한다. 덩어리를 접을 때는 바닥에 닿았던 부분을 위로 향하게 뒤집어야 설탕 덩어리의 온도가 일정하게 유지된다. 〈사진 ①〉

3. 설탕 안에 공기가 잘 들어가도록 덩어리를 잡아당기고 접는 것을 반복하며 광택을 낸다. 〈사진 ②〉

4. 과정 2의 색이 옅어지고 광택이 선명해지면 가늘게 잡아당겨 끝이 뾰족한 풀잎 모양을 만든다. 〈사진 ③〉

🦋 나비

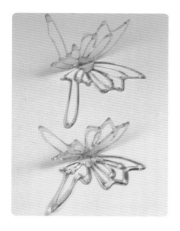

완성품

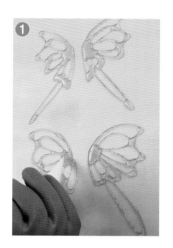
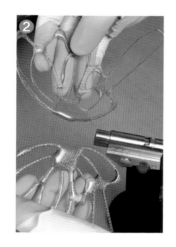
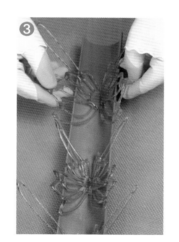

만드는 과정

1. 기름종이를 말아서 깍지를 만든 다음 끓인 설탕 용액을 부어 실팻 위에 나비모양으로 짜준다. 〈사진 ①〉
 - 설탕 용액은 원하는 색이 나올 때까지 끓여 사용하면 된다.

2. 과정 1이 마르면 각 날개의 가운데 부분을 토치램프로 살짝 녹여 서로 붙인다. 〈사진 ②〉

3. 과정 2를 오목한 원형틀에 놓고 말려 V자 모양의 나비 형태를 만든다. 〈사진 ③〉
 - 설탕 덩어리의 굴곡을 표현할 때 가끔 사용되는 오목한 원형틀은 파이프 등을 반으로 잘라서 쓰면 된다.

Tip 투명공

❋ 구슬 모양의 실리콘 틀에 끓인 이소 말트를 틀의 반 정도 붓고, 산화티 탄을 3~5방울 정도 떨어뜨린 다음 주황색 색소를 1방울 첨가한다. 실 리콘 틀에 다시 이소말트를 채우고 그 위에 빨간 색소를 1방울 떨어린 다음 이소말트를 끝까지 채운다. 벌 어지지 않도록 랩으로 싼 뒤 실온에 서 식힌다.

🌸 마무리 데코레이션

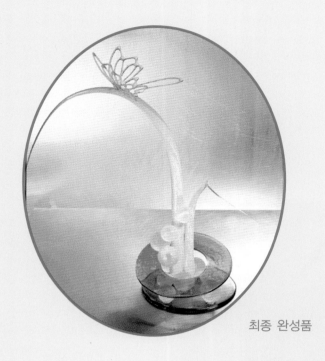

최종 완성품

Tip 작품을 조립할 때 반드시 주의해야 할 점

❖ 작품의 각 부분은 토치램프로 살짝 녹여 붙이거나 이
소말트 등을 녹여 만든 접착제로 붙일 수 있다. 또 모
양을 만들자마자 설탕 덩어리가 아직 뜨거울 때 다른
부분을 붙이는 방법도 있다. 너무 차가운 부분에 뜨거
운 것을 붙일 경우 갑작스런 온도 변화로 인해 작품이
깨지기 쉬우므로 조심해야 한다.

마무리 과정

1. '원형 받침대 Ⅰ'을 놓고 서로 다른 크기의 '투명공' 3개를
 올린 다음 '원형 받침대 Ⅱ'를 위에 붙인다. 〈사진 ①〉

2. '풀잎 기둥' 2개를 서로 붙인 뒤 '원형 받침대 Ⅱ' 사이의 구
 멍으로 넣어 '원형 받침대 Ⅰ' 바닥에 붙인다. 〈사진 ②〉

3. '투명공'과 '나비'를 각각 '풀잎 기둥' 중간과 끝에 붙인다.
 〈사진 ③, ④〉

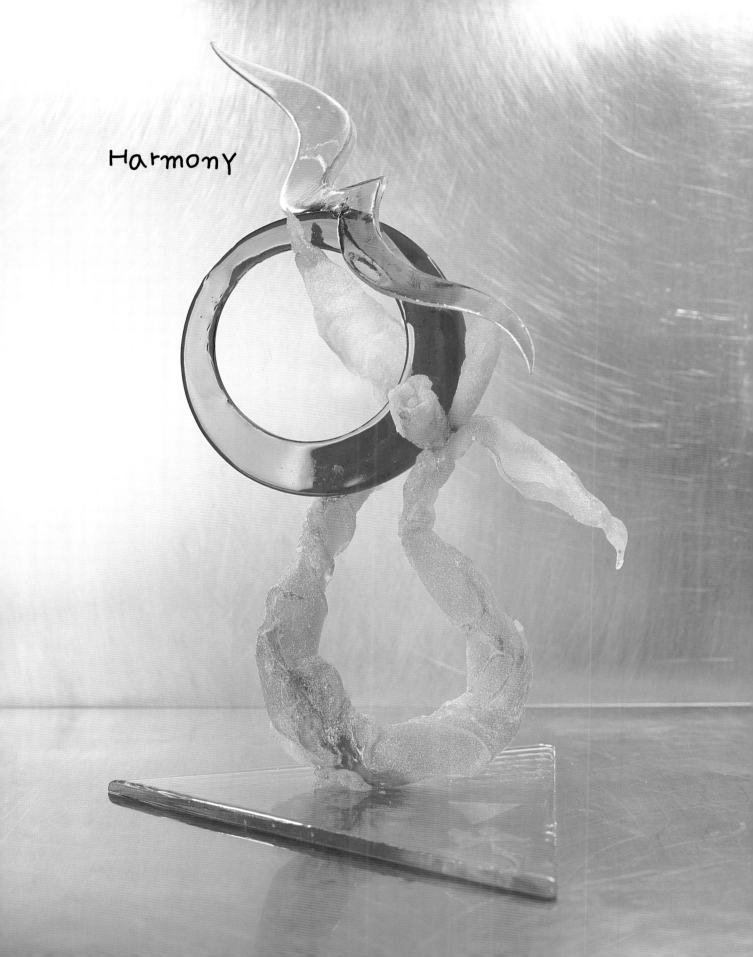

Harmony

❋ 삼각 받침대

완성품

 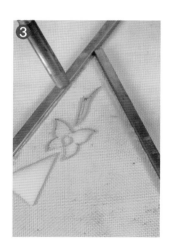

만드는 과정

1. 실팻 위에 투명한 실리콘 패드를 깔고 3개의 철제 봉으로 삼각
 형을 만든 다음 나비, 삼각형, 물결 선 등의 실리콘 모형을 놓는다.
 〈사진 ①〉
 － 일반 실팻은 표면의 돌기 때문에 투명하고 매끄러운 색상이 잘 나타나
 지 않는다. 따라서 실팻 위에 투명한 플라스틱 패드를 까는 것이 좋다.
 － 철제 봉에 기름을 발라두면 설탕 용액을 부었을 때 봉에 설탕 결정이
 달라붙지 않는다. 또 끝이 울퉁불퉁해지는 것을 방지한다.

2. 과정 1 위에 162℃로 끓인 설탕 용액을 붓고 표면에 생긴 기포
 는 토치램프로 없앤다. 〈사진 ②, ③〉

🌸 주름 기둥 필립 이리아 씨가 고안한 아이템

완성품

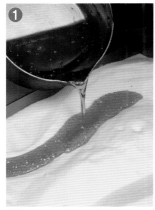

만드는 과정

1. 철판에 사각틀을 놓고 설탕을 채운 다음 손가락으로 원하는 모 양을 그린다. 〈사진 ①〉

2. 과정 1 위에 주황색 색소를 섞은 설탕 용액을 그린 모양을 따라 붓는다. 〈사진 ②〉

3. 완전히 굳기 전에 덩어리를 꼬아 원하는 모양을 만든다. 이 때 꼬인 틈으로 설탕이 들어가 꽈배기 모양이 다시 펴지는 것을 막 기 위해 토치램프로 살짝 녹여 모양을 고정시키면서 작업한다.

4. 틀어진 기둥 모양을 만들기 위해 덩어리 한쪽에 작은 볼을 밑에 두고 높낮이를 조절한다. 〈사진 ③〉

> **T**ip
>
> ❖ 기둥의 아래 부분은 모양을 넓게 그려야 세웠을 때 안 정감이 있다.
>
> ❖ 설탕 용액을 부을 때 바닥이 수평이 되어야만 한쪽으 로 치우지지 않는다.
>
> ❖ 꼬여있는 덩어리를 떼어내 갖가지 원하는 모양을 만든 다음 나중에 기둥에 덧붙이도록 한다.

🌸 링

완성품

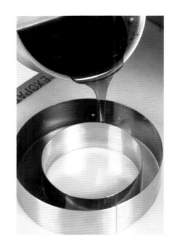

만드는 과정

실팻 위에 서로 다른 크기의 원형틀을 놓고 가운데 부분에 빨간 색소를 섞은 설탕 용액 을 붓는다.

🌸 날개

완성품

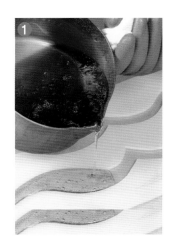 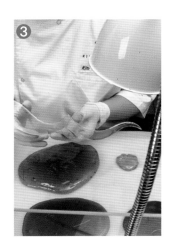

만드는 과정

1. 실팻 위에 투명 실리콘 패드를 깔고 날개 모양의 실리콘 틀을 놓은 뒤 초록색 색소를 섞은 설탕 용액을 붓는다. 〈사진 ①〉

2. 과정 1의 끝 부분까지 용액이 잘 들어가도록 이쑤시개 등으로 꼼꼼하게 정리하고 토치램프로 기포를 없앤다. 〈사진 ②〉

3. 과정 2가 굳으면 틀에서 빼낸 뒤 설탕 공예 램프로 살짝 녹인다. 〈사진 ③〉

 - 100℃ 오븐에서 문을 연 채로 2~3분간 녹여도 된다.

4. 과정 3을 굽은 틀 위에 놓고 실온에서 말려 휜 모양을 만든다. 〈사진 ④〉

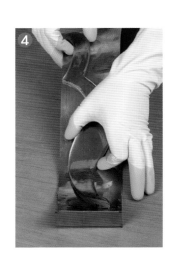

🌸 마무리 데코레이션

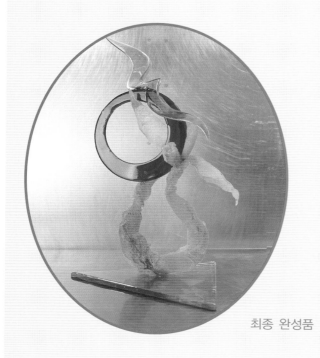

최종 완성품

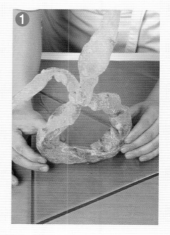

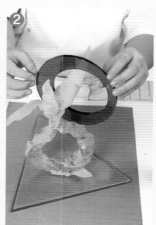

마무리 과정

1. '삼각 받침대' 가운데 부분에 '주름 기둥'을 세워 붙인다.
 〈사진 ①〉

2. 과정 1의 기둥에 '주름 기둥'을 만들 때 함께 만들었던 모양을 붙이고 '링' 사이에 '주름 기둥'의 한쪽 귀를 넣어 붙인다.
 〈사진 ②〉

3. '링'과 '주름 기둥'에 '날개'를 걸쳐 붙인다. 〈사진 ③〉
 – 투명한 느낌의 '링'과 '날개'를 붙일 때에는 지문이 묻지 않도록 조심한다.

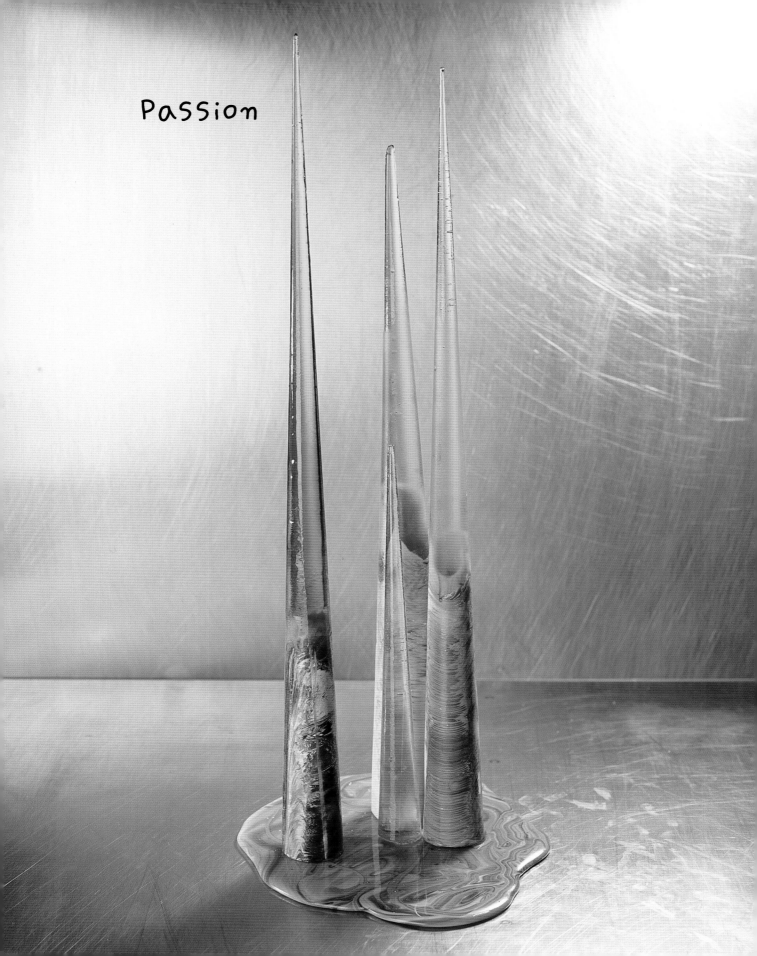

Passion

🌲 원뿔 기둥

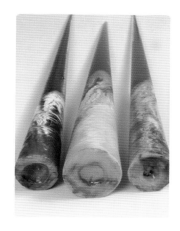

완성품

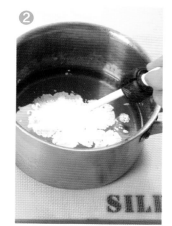
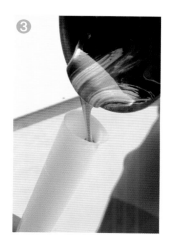

만드는 과정

1. 기름종이로 가느다란 고깔을 만든 다음 끓인 설탕 용액을 고깔의 3분의 2 정도 붓는다. 〈사진 ①〉

2. 과정 1이 식으면 끓인 설탕 용액에 산화티탄과 갈색 색소를 넣어 마블 무늬를 만든 뒤 고깔의 나머지 부분을 채운다. 〈사진 ②, ③〉

3. 실온에서 식힌 과정 2의 끝 부분을 토치램프로 뜨겁게 달군 칼로 평평하게 자른다. 〈사진 ④〉

🌸 마블 받침대

완성품

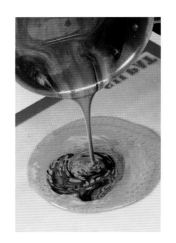

만드는 과정

끓인 설탕 용액에 산화티탄과 갈색 색소를 넣어 마
블 무늬가 생기면 실팻 위에 붓는다.

🌸 마무리 데코레이션

최종 완성품

마무리 과정

'마블 받침대'에 서로 다른 높이의 '원뿔 기둥' 3개를 붙인다.

붓기를 활용한 여러가지 장식

버블 장식

완성품

만드는 과정

1. 구긴 기름종이 위에 알코올을 뿌리고 소량의 색소를 떨어뜨린 다음 150 ℃로 끓인 설탕 용액을 붓는다. 〈사진 ①〉
 - 종이를 구기면 설탕 용액을 부었을 때 공기가 쉽게 들어가 버블 모양이 잘 만들어진다.
 - 알코올은 기포를 만들고 설탕 용액을 빨리 식히는 역할을 한다.
2. 손으로 종이를 잡고 설탕 용액 안에 공기가 잘 들어가도록 굴린다. 〈사진 ②〉

산호 장식

완성품

만드는 과정

1. 플라스틱 통 안에 얼음을 가득 채운 뒤 원하는 색소를 섞은 설탕 용액을 붓는다. 〈사진 ①, ②〉
 - 설탕 용액의 되기를 조절해서 부으면 산호 모양의 굵기를 다르게 만들 수 있다. 조금 굳어진 설탕 용액은 두껍게 흐르기 때문에 산호 장식이 굵어진다.

스톤 장식

완성품

만드는 과정

플라스틱 통 안에 알코올을 채워 냉장고에서 차갑게 식힌 다음 원하는 색소를 섞은 설탕 용액을 붓는다. 〈사진 ①, ②〉

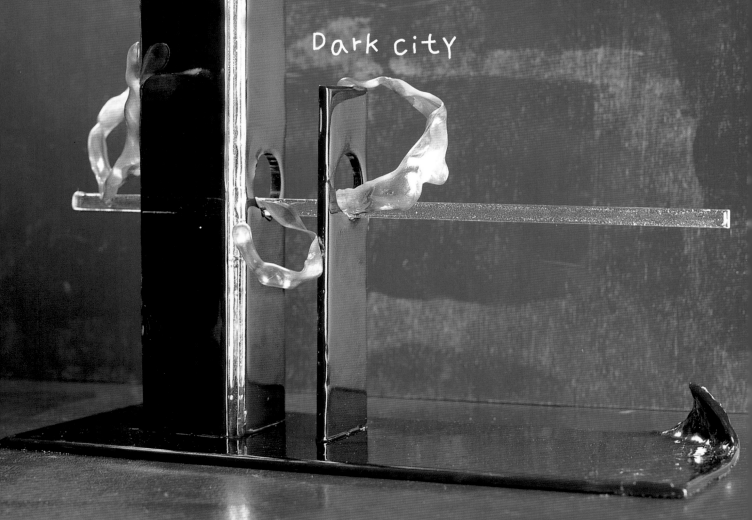

'붓기' 기법을 사용한
작품 만들기 Ⅱ

Dark city

🌿 받침대

완성품

만드는 과정

1. 실리콘 페이퍼 위에 투명 실리콘 패드를 깔고 철제봉으로 직사
 각형 모양을 잡은 다음 한쪽 모서리에 구긴 은박지를 깐다.
 〈사진 ①〉
2. 과정 1 위에 파란 색소를 섞은 설탕 용액을 붓는다. 〈사진 ②〉
3. 과정 2가 굳으면 뒤집어서 핀셋 등으로 은박지를 떼어낸 다음
 설탕공예 램프에서 살짝 녹인 뒤 위쪽으로 휜 모양을 만든다.
 〈사진 ③〉

🌸 기둥

완성품

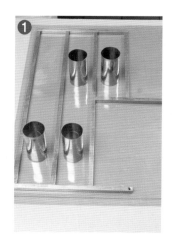
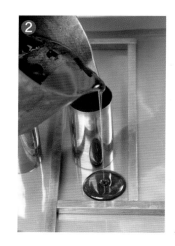

만드는 과정

1. 실리콘 페이퍼 위에 투명 실리콘 패드를 깔고 철제봉으로 기다란 기둥 2개와 짧은 기둥 1개의 모양을 만든 다음 군데군데 원형 틀을 놓는다. 〈사진 ①〉
 - 원형 틀은 기다란 기둥과 짧은 기둥의 같은 위치에 오도록 한다.

2. 과정 1의 중간중간에 초록 색소를 섞은 설탕 용액을 붓는다. 〈사진 ②〉

3. 보라 색소를 섞은 설탕 용액을 과정 2와 겹치지 않게 기둥의 곳곳에 붓는다. 〈사진 ③〉

4. 과정 3 위에 전체적으로 파란 색소를 섞은 설탕 용액을 붓는다. 〈사진 ④〉

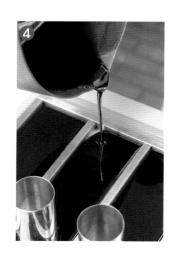

🌲 투명 봉

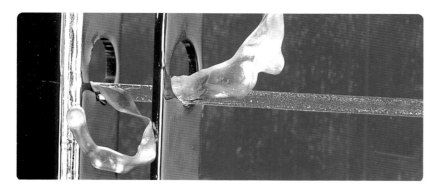

완성품

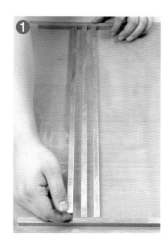
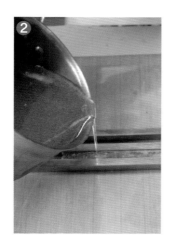

만드는 과정

1. 실리콘 페이퍼 위에 투명 실리콘 패드를 깔고 철제봉으로 가느
 다란 막대 모양을 만든다. 〈사진 ①〉
2. 과정 1 위에 끓인 이소말트 용액을 붓는다. 이때 가느다란 봉을
 만들기 위해 이소말트 용액을 조금만 붓도록 한다. 〈사진 ②〉

🌸 마무리 데코레이션

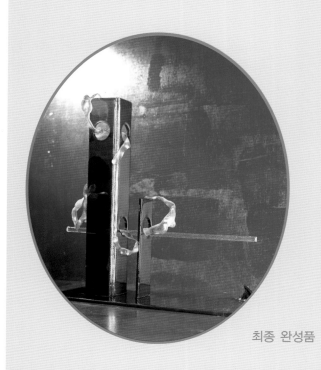

최종 완성품

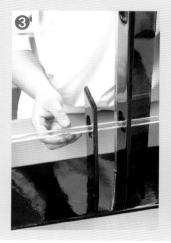
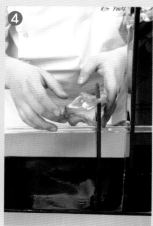

마무리 과정

1. 기다란 '기둥' 모서리에 '투명 봉'을 붙인 다음 다른 '기둥' 한 개를 직각으로 붙인다. 〈사진 ①〉
2. '받침대'에 과정 1을 세워 붙인 다음 나머지 짧은 '기둥'을 옆에 붙인다. 〈사진 ②〉
3. 과정 2의 구멍 사이로 '투명 봉'을 넣어 붙인다. 〈사진 ③〉
4. '투명 봉'과 '기둥' 위에 설탕 덩어리를 당겨 만든 액세서리를 군데군데 붙인다. 〈사진 ④〉

Lovely Lady

✿ 마무리 데코레이션

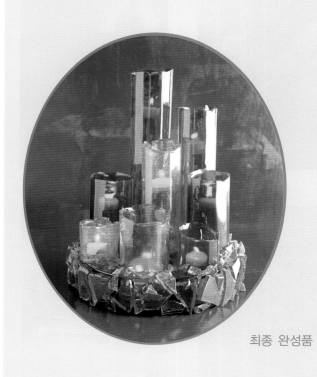

최종 완성품

마무리 과정

1. 실리콘 페이퍼 위에 놓은 큰 원형틀과 작은 원형틀 사이로 빨간 색소를 섞은 설탕 용액을 붓는다. 〈사진 ①〉
2. 과정 1이 굳기 전에 초를 넣은 '촛대'를 세워 붙인다. 〈사진 ②, ③〉
3. '조각 장식'을 받침대에 붙여 장식한다.

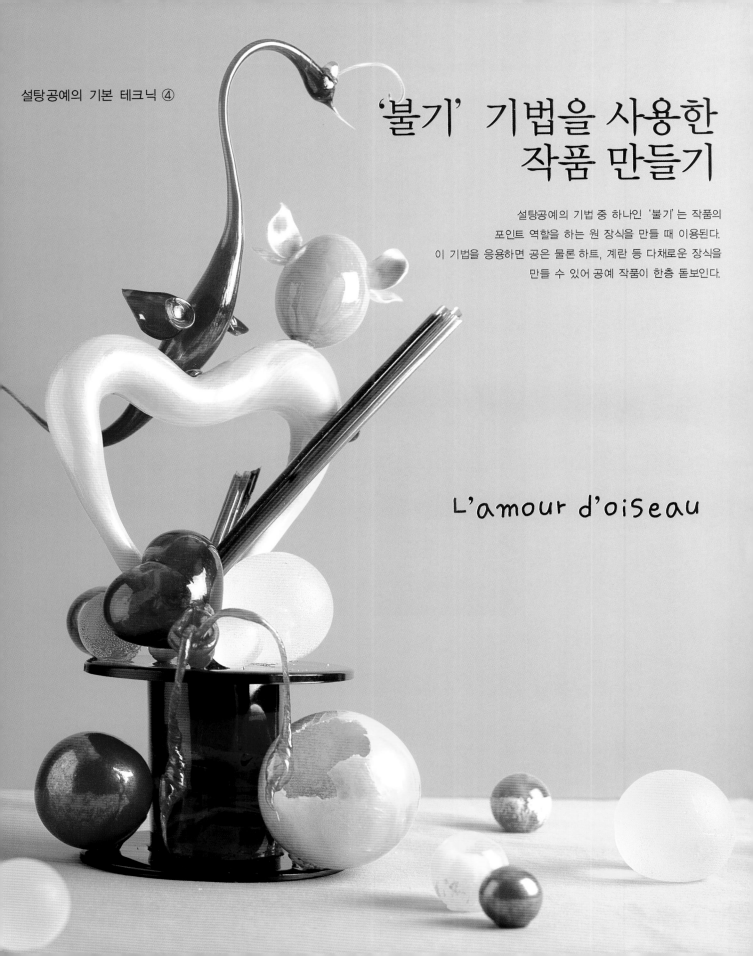

'불기' 기법을 사용한 작품 만들기

설탕공예의 기법 중 하나인 '불기'는 작품의
포인트 역할을 하는 원 장식을 만들 때 이용된다.
이 기법을 응용하면 공은 물론 하트, 계란 등 다채로운 장식을
만들 수 있어 공예 작품이 한층 돋보인다.

L'amour d'oiseau

🌸 받침대

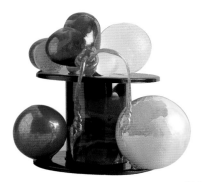

완성품

만드는 과정

1. 실리콘 페이퍼 위에 원형틀을 2개 놓은 뒤 빨간 색소를 섞은 설탕 용액을 붓는다.

2. 한쪽 원형틀의 설탕 용액이 굳기 전에 미리 만들어 둔 기둥 모양을 세운다. 〈사진 ①〉
 - '기둥 모양'은 p.68 'Candle-light'의 '촛대' 만들기와 동일하다.

3. 기둥이 똑바로 서도록 철제 봉으로 고정시킨다. 〈사진 ②〉

4. 과정 3 위에 다른 쪽 원형틀에서 빼낸 원판을 올려 마무리한다. 〈사진 ③〉

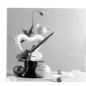
 공

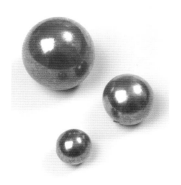

완성품

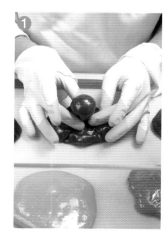

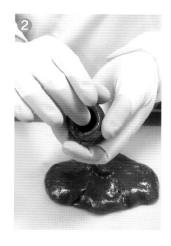

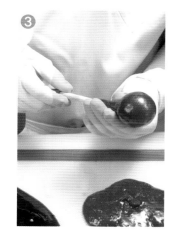

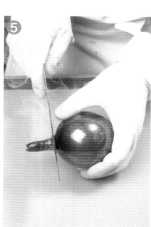

만드는 과정

1. 빨간 색소를 섞은 설탕 덩어리의 가운데 부분을 두 손을 이용해 동그랗게 빼낸 뒤 가위로 잘라낸다. 〈사진 ①〉

2. 과정 1의 가운데 부분을 손가락으로 눌러 구멍을 내고 두께가 일정하도록 매만진다.
 〈사진 ②〉
 – 설탕 덩어리의 두께가 일정해야 바람을 넣었을 때 한쪽으로 모양이 치우치지 않는다.

3. 과정 2의 구멍에 펌프를 넣고 바람이 새지 않도록 펌프 입구를 막는다. 〈사진 ③〉
 – 토치를 이용해서 꼼꼼하게 입구를 여미도록 한다.

4. 과정 3에 조심스럽게 바람을 넣으면서 설탕 덩어리를 조금씩 부풀린다. 이 때 설탕 덩어리를 위로 올려주면서
 바람을 넣도록 한다. 〈사진 ④〉

5. 원하는 크기까지 부풀려지면 펌프를 빼낸 뒤 불에 달군 칼로 끝을 자른다. 〈사진 ⑤〉
 – 설탕 덩어리 속에 공기가 주입되면 광이 나는데 공의 표면에 자신의 얼굴이 비칠 정도가 되면 적당하게 광이 난 상태이다.

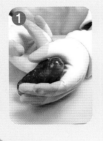
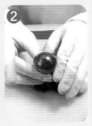
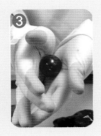

– 펌프로 공을 만들 때 보다 훨씬 간편하게 만들 수 있다. 단, 작은 공을 만
들 때만 가능하다.
1. 설탕 덩어리를 엄지손가락으로 밀어 얇고 둥근 모양을 만든다.
〈사진 ①, ②〉
2. 동그란 모양을 설탕 덩어리에서 떼낸 다음 손으로 둥글린다.
〈사진 ③〉

🌸 계란

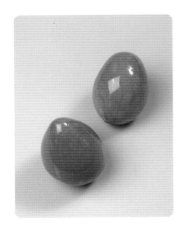

완성품

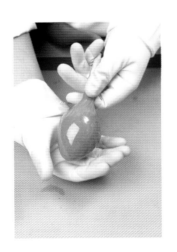

만드는 과정

1. 빨간 색소와 흰 색소를 섞은 설탕 덩어리를 동그랗게 빼내 구멍을 내주
 고 펌프로 공기를 주입시킨다.
2. 과정 1을 손으로 윗부분을 잡아당겨 계란 모양을 만든다.
 – 설탕 덩어리를 너무 세게 잡아당기면 순식간에 쭉 늘어나므로 주의한다.

🌸 깨진 공

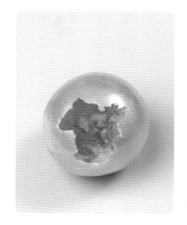

완성품

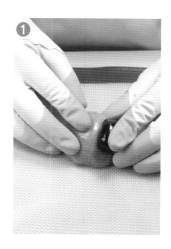

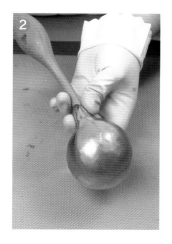

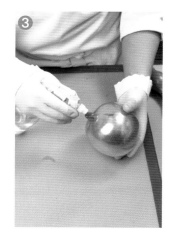

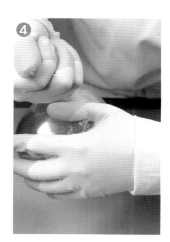

만드는 과정

1. 노란 색소를 섞은 설탕 덩어리에 빨간 색소를 섞은 설탕 덩어리 소량을 뭉쳐놓는다. 〈사진 ①〉

2. 과정 1을 잘 혼합한 다음 동그랗게 만들어 가운데 부분에 구멍을 만들고 펌프로 공기를 주입시킨다. 〈사진 ②〉

3. 과정 2가 원하는 크기만큼 부풀려지면 펌프를 빼고 그 구멍 안에 알코올을 넣어주고 안쪽 표면에 골고루 묻도록 굴린다. 〈사진 ③〉
 - 분무기로 구멍에 직접 대고 세게 뿌리면 공이 깨질 수 있으므로 공 내부의 옆쪽으로 살살 뿌린다.
 - 설탕 덩어리를 부풀릴 때 주입기가 큰 펌프를 쓰면 구멍이 커져 알코올을 더 쉽게 뿌릴 수 있다.

4. 과정 3 안에 설탕을 넣어 안쪽 표면에 골고루 묻힌다. 〈사진 ④〉
 - 공 안쪽에 설탕을 골고루 잘 묻히려면 알코올이 증발되기 전에 바로 설탕을 넣어야 한다.

5. 과정 4의 끝부분을 달군 칼로 잘라주고 핀셋 등 뾰족한 도구를 이용해 살짝 깨트린다. 〈사진 ⑤〉
 - 갑자기 불이 날 위험이 있으므로 공 안의 알코올이 완전히 마른 다음에 불에 달군 칼로 잘라야 한다.
 - 공은 구멍을 중심으로 천천히 깨주어야만 공 전체가 부서지는 것을 막을 수 있다.

🌺 하트 Ⅰ

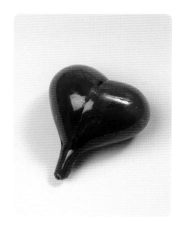

완성품

만드는 과정

1. 빨간 색소를 섞은 설탕 덩어리를 동그랗게 만들어 구멍을 내고
 펌프를 이용해 공기를 주입시킨다.
 - 설탕 덩어리를 부풀리는 과정은 '공' 을 만들 때와 같다.

2. 과정 1이 적당한 크기로 부풀려지면 가운데 부분을 스크래퍼로
 눌러 하트의 윗부분을 만든다. 〈사진 ①〉

3. 과정 2를 손으로 위로 올려주면서 원하는 크기가 될 때 까지 공
 기를 주입시킨다. 〈사진 ②〉

4. 과정 3에서 펌프를 빼내 완전히 식힌다. 하트의 끝부분은 작품의
 본체에 접착할 부분이므로 칼로 잘라내지 않고 남겨둔다.
 - 하트는 완전히 식혀서 보관해야 찌그러지지 않는다.

❀ 하트 Ⅱ

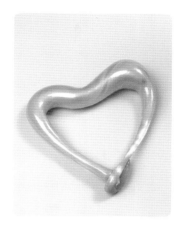

완성품

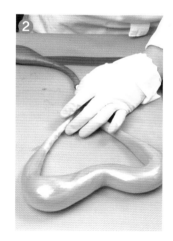
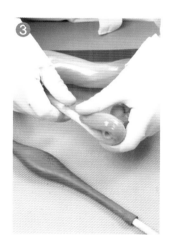

만드는 과정

1. 노란 색소를 섞은 설탕 덩어리를 펼친 뒤 바깥쪽으로 접는다.
 〈사진 ①〉
 – 설탕 덩어리는 다른 부분을 만들 때보다 약간 된 것이 좋다.

2. 과정 1을 길게 접고 펌프로 공기를 주입시킨 뒤 반죽을 계속 위로 올려주면서 조금씩 공기를 넣어주고 굳기 전에 하트 모양을 만든다. 〈사진 ②〉

3. 과정 2가 원하는 크기까지 부풀려지면 펌프를 빼내고 끝 부분을 오므려준다. 〈사진 ③〉

🌿 쉬크르 빠이예

완성품

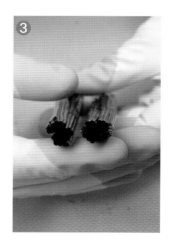

만드는 과정

1. 검은 색소와 초록 색소를 섞은 설탕 덩어리를 길고 가는 까닭에 당겨 접어주고 펌프로 공기를 조금만 주입시킨다. 〈사진 ①〉
2. 과정 1에 공기를 넣으면서 가느다란 선이 겹쳐지도록 설탕 덩어리를 반복해서 접어준다. 〈사진 ②〉
3. 과정 2의 단면이 보이도록 원하는 길이에서 살짝 쳐서 깨트린다. 〈사진 ③〉

🌸 **새** 가브리엘 빠야송 씨가 고안한 아이템

완성품

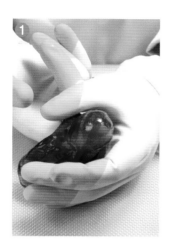
1

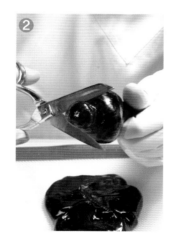
2

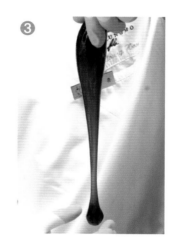
3

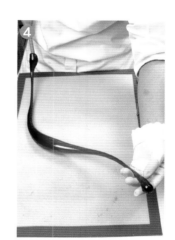
4

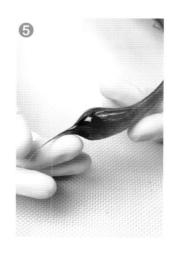
5

만드는 과정

1. 빨간 색소를 섞은 설탕 덩어리를 동그랗게 만들어 구멍을 내고
 펌프로 공기를 주입시킨 뒤 새의 머리모양을 가위로 살짝 집어
 준다. 〈사진 ①, ②〉
2. 과정 1의 머리 부분을 길게 늘어뜨려 목을 만든다. 〈사진 ③〉
3. 과정 2를 위로 밀어주면서 공기를 조금 주입시켜 몸통을 만든다.
 새의 목이 길고 가늘게 이어지므로 몸통을 너무 볼록하지 않게
 만든다. 〈사진 ④〉
4. 새의 머리 부분을 설탕 공예용 램프에서 살짝 녹여 목을 구부리고
 머리에서 설탕 덩어리를 가늘게 뽑아 부리를 표현한다. 〈사진 ⑤〉

🌸 마무리 데코레이션

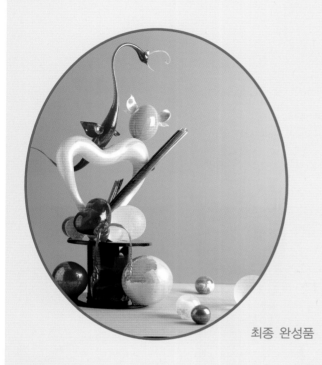

최종 완성품

마무리 과정

1. '받침대' 위에 '하트 Ⅱ'와 '투명 공'을 토치를 이용해 나란히 붙인다. 〈사진 ①〉
 - '투명 공'은 p.45 참고
2. 과정 1의 '투명 공' 옆에 '하트 Ⅰ'을 붙인다. 〈사진 ②〉
3. '하트 Ⅱ'의 윗부분에 설탕 덩어리를 당겨 만든 날개를 붙인 '계란'을 붙인다. 〈사진 ③〉

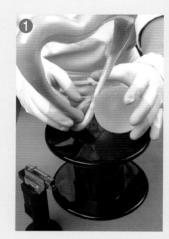
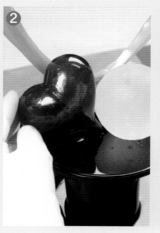
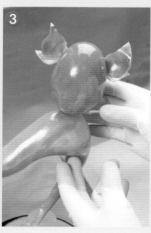

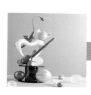

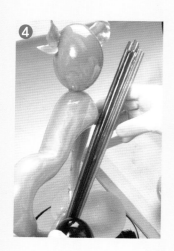

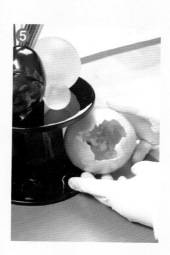

4. 과정 3의 앞쪽에 '쉬크르 빠이예'를 사선으로 고정시키고 '받침
 대'의 아래쪽에 '깨진 공'을 붙인다. 〈사진 ④, ⑤〉
5. '새'를 '하트 Ⅱ'의 뒤쪽에 걸쳐 붙인다. 〈사진 ⑥〉

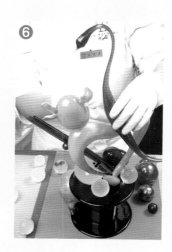

🌳 더듬이 가브리엘 빠야송 씨가 고안한 아이템

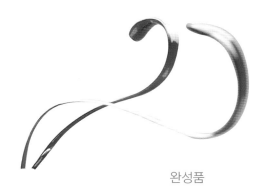

완성품

만드는 과정

갈색과 빨간색 색소를 섞은 설탕 덩어리를 가늘고 길게 당긴 뒤 손
가락을 이용해 끝부분을 오므린다. 〈사진 ①, ②〉

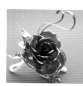

🌳 장미

완성품

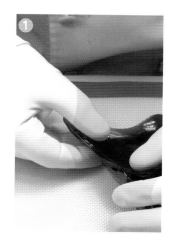
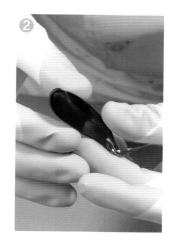
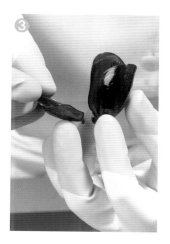

만드는 과정

1. 갈색과 빨간색 색소를 섞은 설탕 덩어리를 두 엄지로 밀어 벌리면서 얇게 편다. 〈사진 ①〉

2. 과정 1을 잡아 당겨 더욱 얇게 편 뒤 살짝 말아서 가는 꽃잎 모양으로 잘라낸다. 〈사진 ②〉

3. 과정 2를 조금씩 다르게 여러 개 만든 뒤 이어 붙여 장미 봉오리를 만든다. 〈사진 ③〉

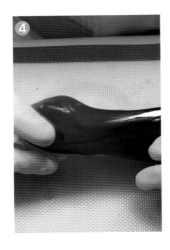

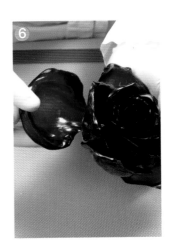

4. 설탕 덩어리를 손으로 밀어 얇고 넓게 편 뒤 장미의 큰 꽃잎 모양으로 만든 다음 가위로 잘라낸다. 〈사진 ④〉
 – 넓은 꽃잎은 위로 갈수록 넓어져야 모양이 예쁘다.

5. 과정 4를 설탕 공예용 램프에서 살짝 녹여 휜 꽃잎 모양을 만들고 끝을 살짝 당기면서 오므려 마무리한다. 〈사진 ⑤〉

6. 넓은 꽃잎과 휜 꽃잎 등 다양한 장미 꽃잎을 동그랗게 이어 붙여 장미를 만든다. 〈사진 ⑥〉

🌸 잎사귀

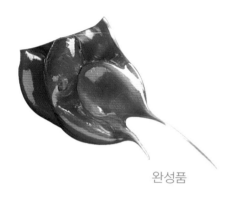

완성품

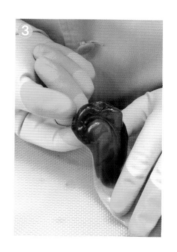

만드는 과정

1. 설탕 반죽을 잡아당겨 공기를 주입시킨 덩어리에 빨간색 색소를
 섞은 설탕 덩어리를 소량 섞는다. 〈사진 ①〉
2. 두 반죽을 같이 잡아당겨 얇게 펴준다. 〈사진 ②〉
3. 과정 2에 손가락을 집어넣어 표면에 무늬를 내준 뒤 길게 잡아
 당겨 끝이 오므라진 잎사귀를 만든다. 〈사진 ③, ④〉

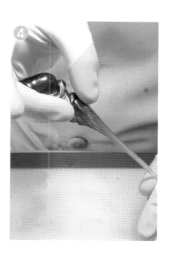

🌸 마무리 데코레이션

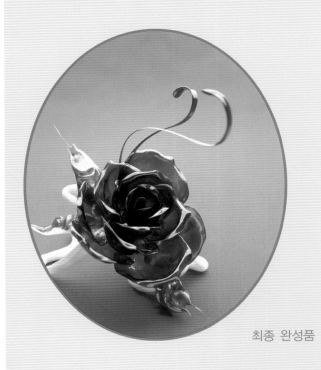

최종 완성품

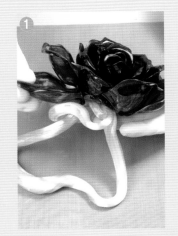

마무리 과정

'받침대'에 '꽃'을 붙인 뒤 '잎사귀'와 '더듬이'를 주위에 붙여준다.
〈사진 ①, ②〉

🌳 꽃술

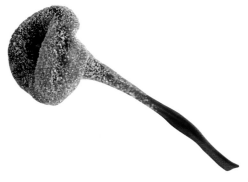

완성품

만드는 과정

1. 갈색과 빨간색을 섞은 설탕 덩어리 속에 손가락을 넣어 덩어리를 모아준다. 〈사진 ①〉
2. 과정 1을 위로 빼낸 뒤 가위로 동그란 모양의 가운데 부분에 구멍을 낸다. 〈사진 ②〉
3. 과정 2의 표면에 알코올을 분무기로 뿌려준 다음 설탕을 묻힌다. 〈사진 ③, ④〉

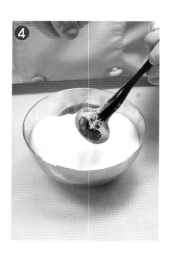

🌺 꽃잎

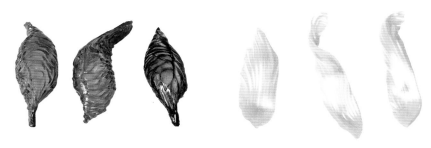

완성품

만드는 과정

'꽃술'과 같은 설탕 덩어리를 얇게 편 뒤 잎 모양의 실리콘틀에 찍은 다음 옆으로 쭉 늘린다.

🌳 더듬이

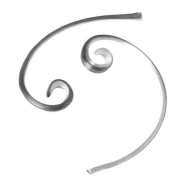

완성품

만드는 과정
설탕 반죽을 잡아당겨 공기를 주입시킨 덩어리와 빨간색 색소를 섞
은 설탕 덩어리를 붙인 뒤 두 반죽을 함께 길고 가늘게 당긴다.
〈사진 ①, ②〉

🌳 잎사귀　필립 이리아 씨가 고안한 아이템

완성품

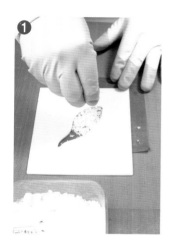 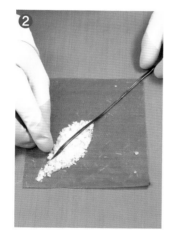 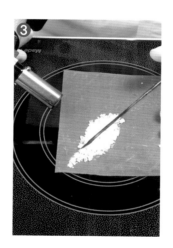

만드는 과정

1. 실리콘 페이퍼 위에 나뭇잎 모양의 아크릴 틀을 놓은 다음 굵은 설탕을 뿌린다. 〈사진 ①〉
 – 굵은 설탕은 150℃로 끓인 설탕 시럽을 굳힌 다음 커터기로 갈아 만든다.
2. 잎사귀 위로 빨간 색소를 섞은 설탕 덩어리를 길게 뽑아 만든 줄기를 붙인다. 〈사진 ②〉
3. 과정 2를 전기 가열기 위에서 놓고 토치로 살짝 녹여 굳힌다. 〈사진 ③〉
 – 전기 가열기가 없을 경우 오븐에서 살짝 녹여도 된다.

🌸마무리 데코레이션

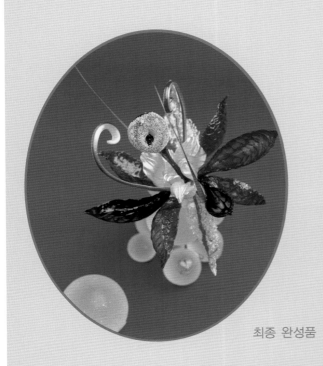

최종 완성품

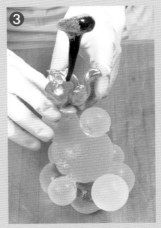
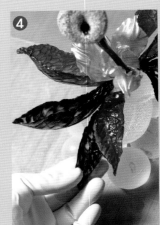
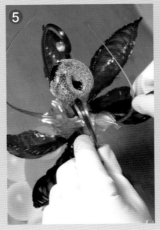
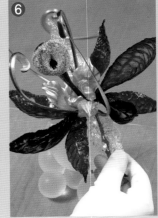

마무리 과정

1. 동그랗고 납작한 설탕 덩어리로 받침대를 만들고 그 위에 '꽃술'을 세워 붙인다. 〈사진 ①〉

2. 과정 1주위에 설탕 덩어리를 당겨 나뭇잎 모양 틀에 찍은 장식을 둘러 붙인다. 〈사진 ②〉

3. 과정 2를 '투명공'을 이어 붙인 받침대 위에 붙인다. 〈사진 ③〉
 - '투명 공'은 p.45 참고

4. '꽃술'을 중심으로 '꽃잎'을 띄엄띄엄 크게 둘러 붙인다. 〈사진 ④〉

5. '더듬이'와 '잎사귀'를 꽃 주위에 붙인다. 〈사진 ⑤, ⑥〉

🌸 꽃술

완성품

 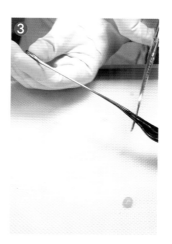

만드는 과정

1. '꽃'과 동일한 설탕 덩어리 속에 손가락을 집어넣고 구멍을 만들어 작게 자른 설탕 덩어리를 그 속에 넣는다. 〈사진 ①〉
 - 작게 자른 설탕 덩어리는 식어서 굳지 않은 상태여야 잡아 당겼을 때 검은색의 설탕 덩어리와 그라데이션을 이룬다.

2. 과정 1을 길고 가늘게 잡아당겨 꽃심 모양을 만든 뒤 가위로 잘라준다. 〈사진 ②, ③〉

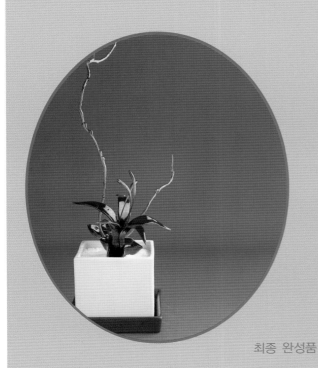

🐝 마무리 데코레이션

최종 완성품

마무리 과정

1. 사각 화분에 조경용 자갈을 채우고 가지를 적당한 곳에 꽂는다.
2. '받침대' 안에 '꽃'을 넣고 붙인 다음 과정 1의 가지 앞에 꽂는다.
 〈사진 ①〉
3. '꽃' 안에 '꽃술'을 3개 정도 붙여준다. 〈사진 ②〉

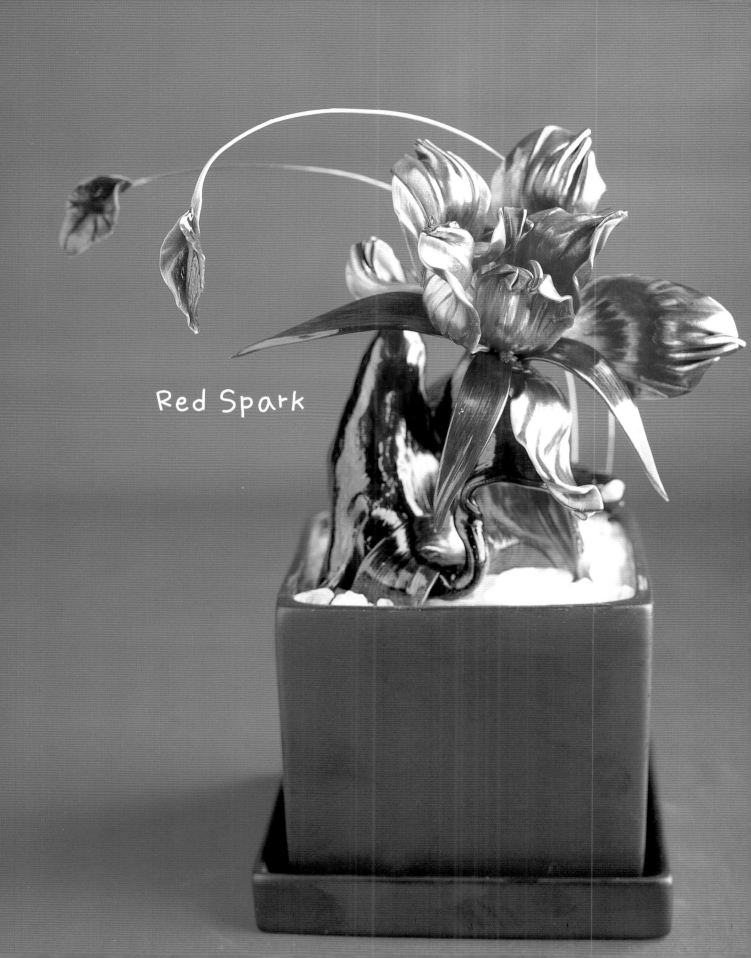

Red Spark

🌸 꽃

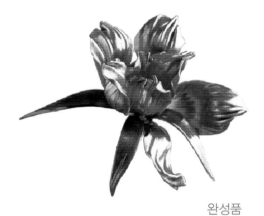

완성품

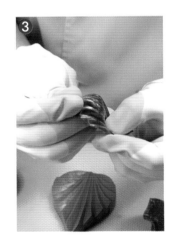

만드는 과정

1. 빨간 색소와 갈색 색소를 섞은 설탕 덩어리와 여러 번 당겨 만든
 설탕 덩어리를 섞은 다음 수차례 당겨 광택을 낸다. 〈사진 ①〉
2. 과정 1을 나뭇잎 모양의 실리콘 틀에 거꾸로 찍는다. 〈사진 ②〉
3. 과정 2의 끝을 구부려 잘게 굽이치는 꽃잎 모양을 만든다.
 〈사진 ③〉
4. 과정 1을 길고 납작하게 잡아당겨 만든 꽃잎 5개와 과정 3으로
 풍성한 꽃을 만든다. 〈사진 ④〉

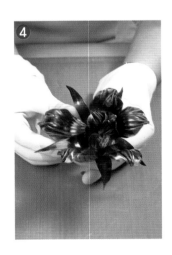

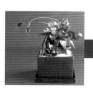

❀ 더듬이

완성품

만드는 과정

빨간 색소와 갈색 색소를 섞은 설탕 덩어리가 식어서 굳기 전에 철
사를 통과시켜 표면에 설탕 덩어리가 묻도록 한다.

🐝 마무리 데코레이션

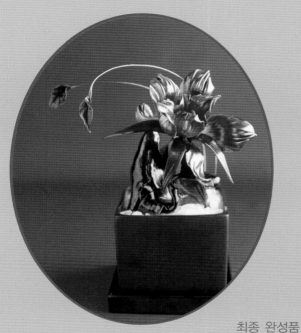

최종 완성품

마무리 과정

1. 사각 화분에 조경용 자갈을 채우고 그 사이에 '꽃'을 꽂는다. 여기서는 모양을 더 좋게 하기 위해 손 모양의 받침대를 세운다. 〈사진 ①〉
 – 손 모양의 받침대는 p.122 '손장식' 참고
2. ①의 사이사이에 나뭇잎을 붙인 '더듬이'를 꽂아준다. 〈사진 ②〉
 – 나뭇잎은 주황 색소, 검은 색소, 빨간 색소를 섞은 설탕 덩어리를 얇게 펴 나뭇잎 모양의 실리콘 틀에 찍어 만든다.

'당기기' 기법을 사용한 리본 만들기

설탕 공예의 기법 중 하나인 '당기기'로 만든 리본은 설탕 공예에 있어
우아한 멋을 더해주는 장식 중 하나이다. 매끈한 빛이 살아있는 리본을
만들어 작품에 응용한다.

Sogittarius

❊ 나뭇잎

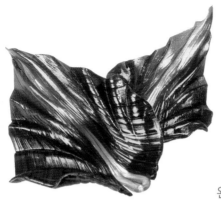

완성품

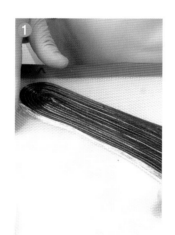 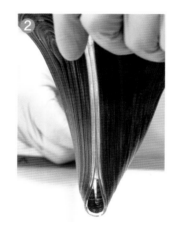 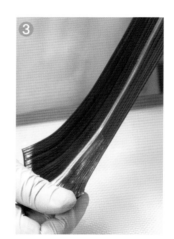 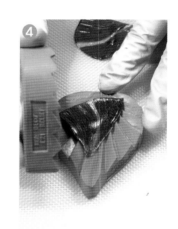

만드는 과정

나뭇잎은 틀에 찍어 손쉽게 만들 수 있으면서 장식 효과가 뛰어난 액세서리이다.

1. 검은 색소를 섞은 설탕 덩어리를 여러 번 당긴 뒤 한쪽에 이소말트 덩어리를 길게 붙인다. 〈사진 ①〉
2. 이소말트를 붙인 모서리를 안쪽으로 하여 'V'자로 접은 뒤 가운데를 잘라 당기면서 광택을 낸다. 〈사진 ②, ③〉
3. 검은 설탕 덩어리 가운데 이소말트가 한줄 들어간 무늬가 나오면 적당한 길이로 자른 뒤 나뭇잎 모양의 틀에 찍는다. 〈사진 ④〉

🌻 구슬꽃

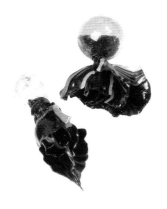

완성품

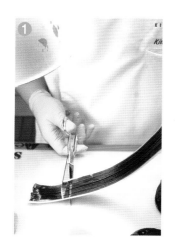
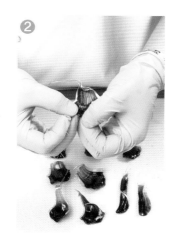
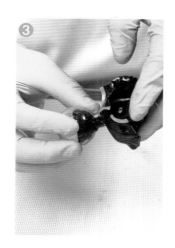

만드는 과정

투명한 이소말트 구슬 위에 꽃을 붙여 화려하고 독특한 분위기를
낸다.

1. '나뭇잎'과 동일한 설탕 덩어리를 이소말트를 붙인 모서리가 바
 깥쪽으로 가도록 Ｖ자로 접고 가운데를 잘라 당기며 광택을 낸다.
2. 과정 1을 적당한 길이로 잘라 당기면서 여러 가지 꽃잎 모양을
 만든다. 〈사진 ①, ②〉
3. 꽃잎을 둘러 붙여 꽃을 만든 뒤 이소말트 구슬 위에 붙인다.
 〈사진 ③, ④〉
 - '이소말트 구슬'은 이소말트를 끓인 뒤 구슬 모양 실리콘 틀에 부어 만
 든다.

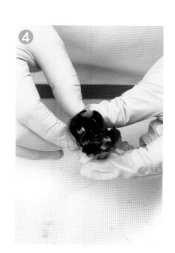

🍀 구름 기둥

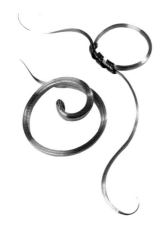

완성품

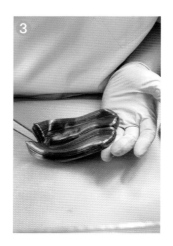

만드는 과정

1. 검은 색소, 파란 색소, 보라 색소를 섞은 설탕 덩어리를 여러 번 당겨 광택을 낸 뒤 납작하게 만든다. 〈사진 ①〉

2. 과정 1의 가운데를 자른 뒤 접고 당기기를 여러 번 반복하면서 광택을 낸다. 〈사진 ②, ③〉
 - 설탕 덩어리의 가운데를 잘라 가지런히 한 다음 당겨야 결이 일정하고 광택의 선이 살아있다.

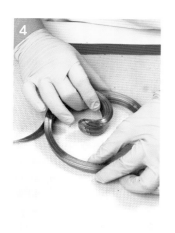

3. 두껍게 당긴 과정 2를 원형틀에 둘러 원모양을 잡은 다음
 안쪽 끝부분은 동그랗게 말고 바깥쪽 끝부분은 칼로 자른 뒤
 뾰족하게 만든다. 〈사진 ④, ⑤〉
 – 중간에 접촉 부분이 떨어지면 토치를 이용해 다시 붙인다.

4. 과정 2를 길고 가늘게 당긴 뒤 원형틀에 한번 감고 양 끝은
 활모양을 잡은 다음 끝을 뾰족하게 마무리한다.
 〈사진 ⑥, ⑦〉
 – 활 모양은 설탕 공예용 램프에서 살짝 녹인 다음 휘어주면
 된다.

5. 검은 색소를 섞은 설탕 덩어리를 당겨 광택을 낸 다음 길게
 뽑아 원과 활 모양 사이로 감아준다. 〈사진 ⑧〉

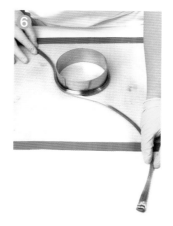

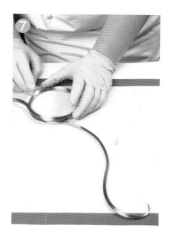

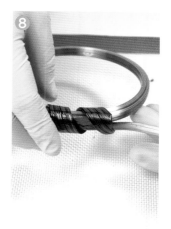

🌿 쉬크르 로셰

완성품

만드는 과정

흰 거품을 연상케 하는 '쉬크르 로셰'는 설탕의 광택과 이소말트의 투명한 빛과 잘 조화된다.

1. 볼에 은박지를 2겹으로 깔고 설탕 620g, 물 460g을 140℃로 끓인 설탕 용액을 붓는다. 〈사진 ①〉
2. 슈거 파우더 85g, 흰자 2/3개를 섞은 뒤 과정 1에 붓는다. 〈사진 ②〉
3. 과정 2가 부풀어 오르고 딱딱하게 굳으면 원하는 모양으로 깨서 사용한다. 〈사진 ③〉

🌿 리본

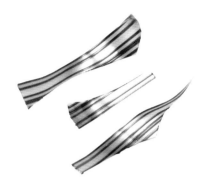

완성품

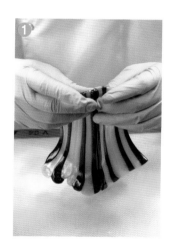

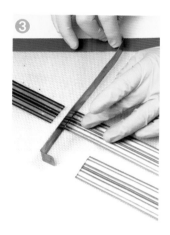

만드는 과정

1. 색소를 섞지 않은 설탕 덩어리와 검은 색소를 섞은 설탕 덩어리를 나란히 놓고 여러 번 접고 당기기를 반복하면서 광택을 낸다. 〈사진 ①, ②〉
 - 리본을 만들 때는 설탕 덩어리의 온도를 일정하게 만들고 당겨야 선이 고르게 만들어진다.
2. 과정 1을 적당한 크기로 자른 다음 원형틀을 이용해 다양한 모양의 리본 모양을 만든다. 〈사진 ③〉
3. 과정 2를 설탕 공예용 램프에서 살짝 녹인 뒤 자연스럽게 휜 모양을 잡는다. 〈사진 ④〉

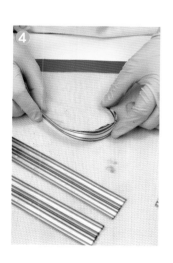

✤마무리 데코레이션

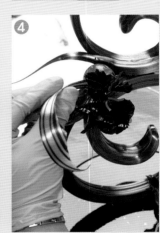

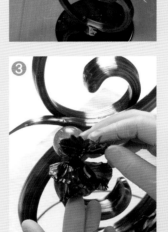

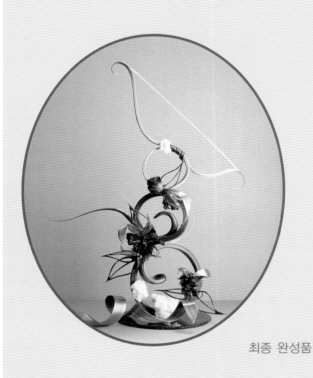

최종 완성품

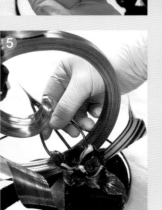

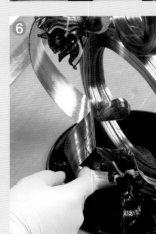

마무리 과정

1. 원형 틀에 검은 색소를 섞은 설탕 용액을 부어 만든 받침대에 '구름 기둥'을 굵은 모양과 활모양을 차례로 붙인다. 〈사진 ①〉
2. '구름 기둥' 중간중간에 '구슬꽃'을 붙인다. 〈사진 ②, ③〉
3. '리본'을 '구슬꽃' 옆에 붙인다. 〈사진 ④〉
4. '나뭇잎 Ⅰ'과 '나뭇잎 Ⅱ'를 '구슬꽃'과 '리본' 사이에 붙인다. 〈사진 ⑤〉
5. 검은 색소를 섞은 설탕 덩어리를 당겨 만든 리본을 받침대에 세워 붙인다. 〈사진 ⑥〉

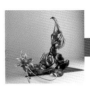

🌸 마무리 데코레이션

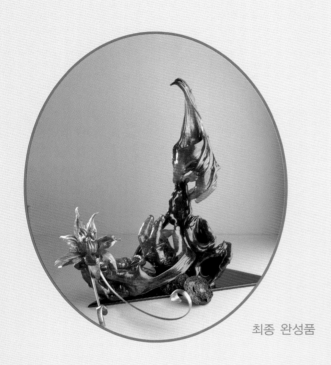

최종 완성품

마무리 과정

1. '받침대' 위에 '꽃 I' 2개 중 하나는 눕히고 하나는 세워 붙인다. 〈사진 ①〉
2. 과정 1 옆에 '꽃 II'를 '받침대' 위에 붙인다. 〈사진 ②〉
3. '더듬이'를 '꽃 II' 옆에 바깥쪽을 향하도록 붙인다. 〈사진 ③〉
4. '손 장식' 2개를 '꽃 I'의 위아래에 붙인다. 〈사진 ④〉
5. 위쪽의 '손 장식'이 세워 붙인 '꽃 I'과 맞닿도록 모양을 매만진다. 〈사진 ⑤〉

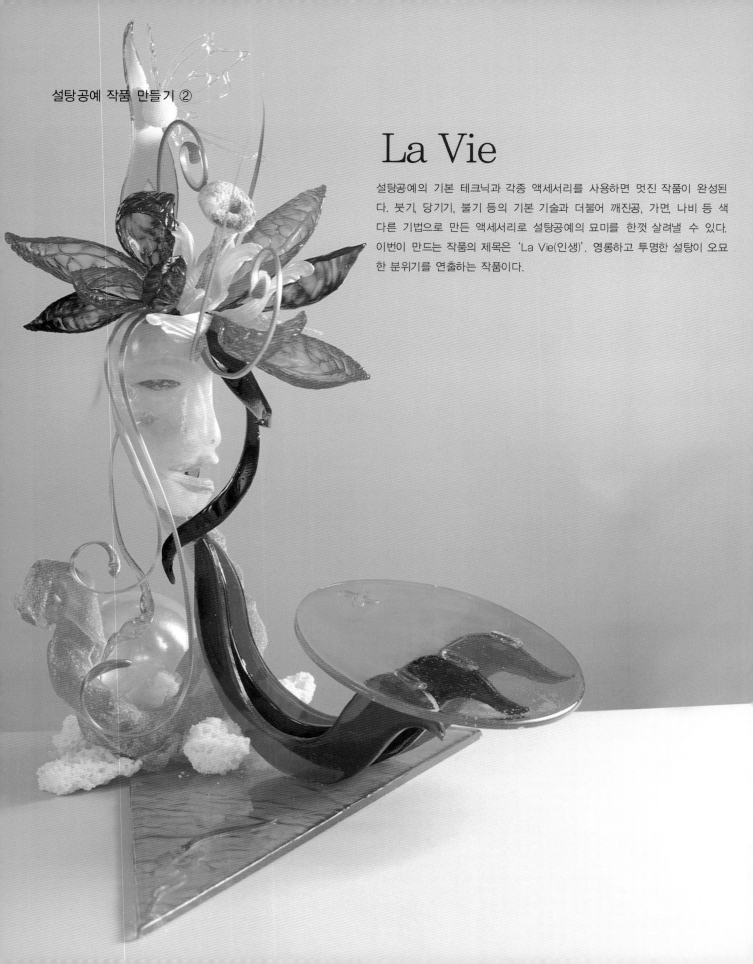

La Vie

설탕공예의 기본 테크닉과 각종 액세서리를 사용하면 멋진 작품이 완성된다. 붓기, 당기기, 불기 등의 기본 기술과 더불어 깨진공, 가면, 나비 등 색다른 기법으로 만든 액세서리로 설탕공예의 묘미를 한껏 살려낼 수 있다. 이번이 만드는 작품의 제목은 'La Vie(인생)'. 영롱하고 투명한 설탕이 오묘한 분위기를 연출하는 작품이다.

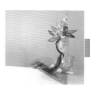

🌱 받침대

완성품

만드는 과정

삼각틀 안에 실리콘으로 만든 장식을 넣고 설탕 용액을 부은 다음 굳힌다.

🌸 날개

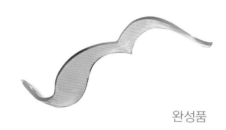

완성품

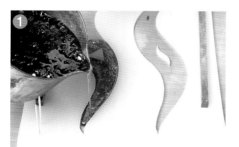

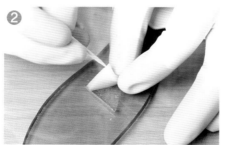

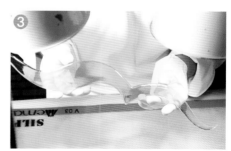

만드는 과정

1. 날개 모양의 실리콘 틀에 실리콘 장식을 놓은 뒤 녹색 색소를 섞은 설탕 용액을 붓는다. 〈사진 ①〉
2. 과정 1이 어느 정도 굳으면 이쑤시개를 이용해서 실리콘 장식을 빼낸다. 〈사진 ②〉
3. 설탕공예용 램프에서 과정 2를 살짝 녹인 뒤 굽은 틀 위에 놓고 휜모양을 만든다. 〈사진 ③, ④〉

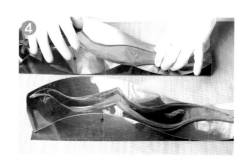

✿ 기둥

완성품

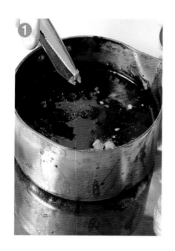
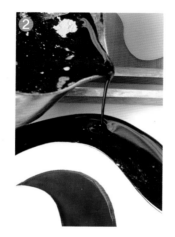

만드는 과정

1. 빨간 색소를 섞은 설탕 용액에 동색, 금색 색소를 섞는다.
 〈사진 ①〉
2. 갖가지 기둥 모양 틀에 과정 1의 설탕 용액을 부어준다.
 〈사진 ②〉
3. 과정 2의 끝부분을 이쑤시개 등의 뾰족한 도구로 마무리한다.
 〈사진 ③〉

❀ 나비

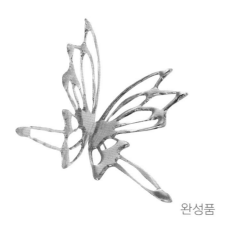

완성품

만드는 과정

1. 기름종이로 만든 깍지에 끓인 설탕 용액을 부은 다음 나비 모양
 을 짠다. 〈사진 ①〉
2. 과정 1이 굳으면 토치램프를 이용해 두 날개를 붙인 뒤 오목한
 원형틀에 놓고 말린다. 〈사진 ②〉

🌸 가면

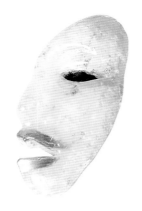

완성품

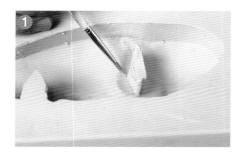

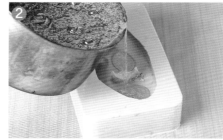

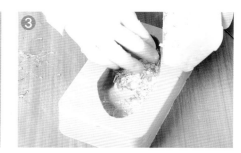

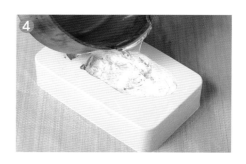

만드는 과정

1. 가면 모양의 실리콘 틀 속의 눈과 입 주위에 붓으로 동색, 금색 색소를 묻힌 다음 눈 주위에 금박을 뿌린다. 〈사진 ①〉
2. 과정 1에 끓인 이소말트 용액을 붓고 곧 다른 곳에 곧 덜어낸다. 〈사진 ②〉
3. 과정 2에 설탕 결정을 채우고 끓인 이소말트 용액을 부은 다음 다시 덜어낸다. 〈사진 ③〉
4. 냉동고에서 굳힌 과정 3위에 손가락으로 산화티탄을 골고루 묻힌 뒤 끓인 이소말트 용액을 다시 붓는다. 〈사진 ④〉
5. 과정 4가 약간 굳으면 색소를 넣은 설탕 덩어리로 만든 눈을 넣는다. 〈사진 ⑤〉

구슬

완성품

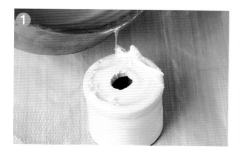

만드는 과정

1. 구슬 모양의 실리콘 틀에 끓인 이소말트 용액을 틀의 반정도 붓
 는다. 〈사진 ①〉
2. 과정 1 안에 산화티탄과 색소를 2방울 가량 떨어뜨리고 이소말
 트 용액을 틀의 끝까지 채운 뒤 식힌다. 〈사진 ②〉
– 투명공 사진 완성품 p.45 참고

🌿 주름기둥 필립 이리아 씨가 고안한 아이템

완성품

만드는 과정

1. 철판에 설탕을 채운 뒤 손으로 원하는 기둥 모양을 그린다.
 〈사진 ①〉
2. 주황색 색소를 넣은 설탕 용액을 과정 1의 기둥 모양을 따라 붓
 는다. 〈사진 ②〉
3. 과정 2가 어느 정도 굳으면 손으로 꼬아 원하는 기둥을 만든다.
 〈사진 ③〉
4. 기둥 위쪽에 '가면'을 붙이고 아래쪽에 '구슬'을 붙인다.
 〈사진 ④〉

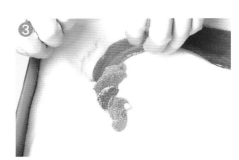

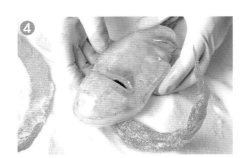

🌸 깨진 공

완성품

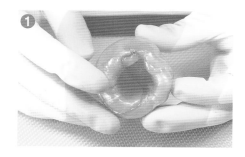
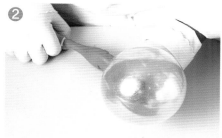

만드는 과정

1. 노란 색소를 섞은 설탕 덩어리를 동그랗게 뭉쳐 가운데 구멍을 낸 다음 펌프로 공기를 주입한다. 〈사진 ①, ②〉
2. 과정 1이 원하는 크기만큼 부풀려지면 펌프를 빼고 그 구멍으로 알코올을 뿌린다. 〈사진 ③〉
3. 과정 2 안에 설탕을 넣고 안쪽 표면에 골고루 묻힌다. 〈사진 ④〉
4. 과정 3의 끝부분을 잘라주고 뾰족한 도구를 이용해 공을 살짝 깨트린다. 〈사진 ⑤〉

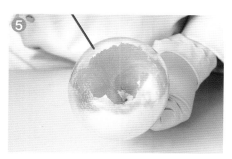

🌿 더듬이 Ⅰ

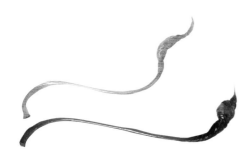

완성품

만드는 과정

1. 빨간 색소를 섞은 설탕 덩어리를 동그랗게 매만진 뒤 위로 솟아 오르게 만든 다음 끝을 뾰족하게 만든다. 〈사진 ①, ②〉
2. 과정 1의 뾰족한 부분을 잡아당긴 뒤 돌돌 말아 회오리바람 같은 모양을 만든다. 〈사진 ③〉
3. 과정 2의 가운데 부분을 쭉 당겨 길쭉한 더듬이 모양을 만든 뒤 가위로 자른다. 〈사진 ④〉

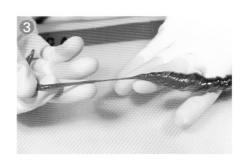
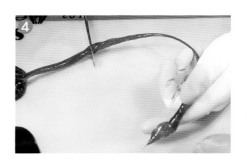

 # 더듬이 Ⅱ

완성품

만드는 과정
빨간 색소와 노란 색소를 섞은 설탕 덩어리를 뭉친 뒤 길게 잡아
당겨 끝이 말린 더듬이 모양을 만든다.

꽃잎

완성품

만드는 과정
여러 가지 색소를 섞은 설탕 덩어리를 넓게 편 뒤 갖가지 잎 모양
의 실리콘 틀에 찍어 꽃잎을 만든다.
 − 자세한 공정은 p.90 참고

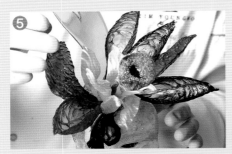 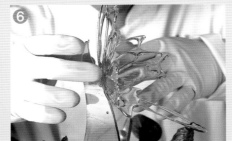

3. '가면' 윗부분에 '꽃술'과 '꽃잎'으로 꽃을 만들어 붙인다.
 〈사진 ⑤〉
4. '날개'의 윗부분에 '나비'를 붙인다. 〈사진 ⑥〉
5. '받침대'의 '주름기둥' 뒷부분에 '공장식'과 '쉬크르 로셰'를 올
 린다. 〈사진 ⑦〉
 – 쉬크르 로셰는 p.114 참고

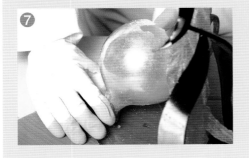

4원소 – 물, 불, 땅, 바람

파스티야주는 설탕 공예를 장식하는 한 부분으로 쓰이지만 독립된 공예 작품으로 만들기도
한다. 설탕공예의 화려한 색깔은 없지만 순백색의 아름다움이 돋보이는 파스티야주는 특유
의 매력이 가득한 공예이다. 물, 불, 땅, 바람의 4원소를 표현한 파스티야주 공예로 새로운
테크닉으로 만들어 보자.

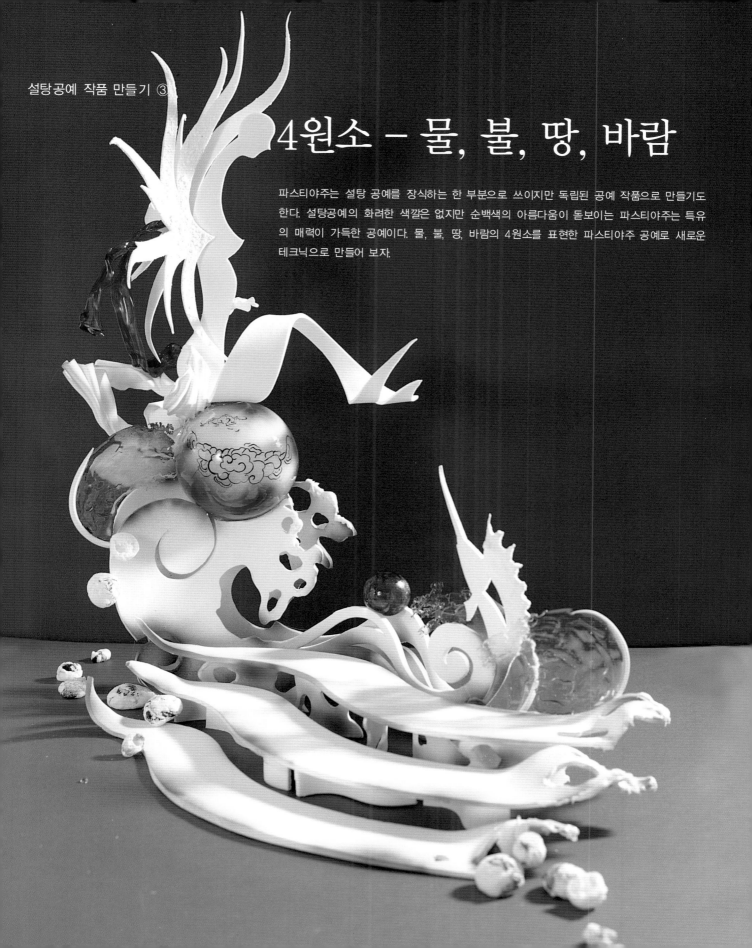

파스티야주반죽

재료 배합률 ➡ 분당 750g, 식초 10g, 젤라틴 10g, 물 25g,
전 재료를 섞어 여러 번 치댄다.

Tip 남은 반죽 이용

❖ 반죽이 굳어 사용하기 힘들 때 버리지 말고 소량의
물에 담근 뒤 살짝 굳은 반죽을 치댈 때 사용한다.
대부분의 사람들은 살짝 굳은 반죽을 치댈 때 식초,
물, 흰자를 많이 사용하는데 식초를 넣었을 경우 겉
면이 빨리 굳어 갈라지는 현상이 일어난다. 물을 넣
어 반죽을 치댔을 경우 굳는 시간이 지연되고 반죽
이 질어져 작업이 힘들어질 수 있다. 흰자는 파스티
야주 반죽을 약하게 만들기 때문에 조심하여 사용하
여야 한다. 남은 반죽을 소량의 물과 섞어 놓으면 반
죽이 물을 먹으면서 걸쭉해지는데 물, 식초, 흰자보
다 본반죽과 가장 가깝기 때문에 남은 반죽을 버리
지 말고 살짝 굳은 반죽을 치댈 때 사용하면 좋다.

🌸 주름

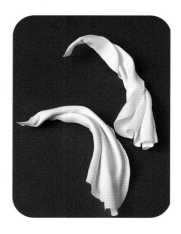

완성품

만드는 과정

1. 철판 위에 분당을 충분히 뿌리고 파스티야주 반죽을 될 수 있는
 한 얇게 밀어편다. 〈사진 ①〉
2. 스펀지 등을 밑에 깔고 분당을 뿌린 다음 과정 2을 올리고 자연
 스럽게 주름이 잡히도록 밀대로 민다. 〈사진 ②〉
3. 손으로 주름을 매만진 뒤 도구를 이용해 모양을 마무리짓는다.
 〈사진 ③, ④〉

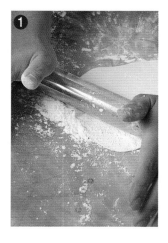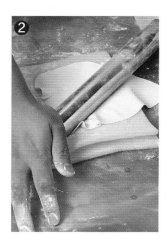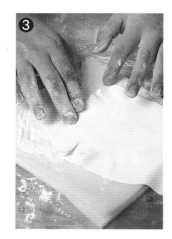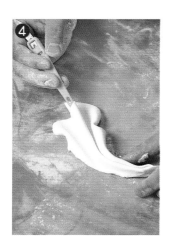

🎋 파도 기둥

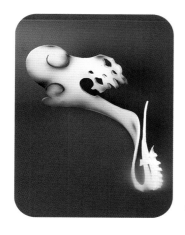

완성품

 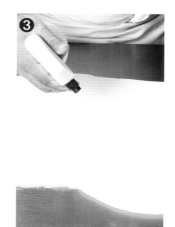

만드는 과정

1. 하드보드지에 '물'을 뜻하는 파도와 물고기의 도안을 그려서 오려낸다. 〈사진 ①〉

2. 여러 번 치댄 파스티야주 반죽을 밀대로 고르게 민다. 〈사진 ②〉

3. 반죽 밑에 천을 깔고 70% 알코올을 반죽의 표면에 뿌린다. 〈사진 ③〉

 - 천을 깔면 공기가 잘 통해 반죽이 바닥에 달라붙지 않는다.
 - 도안을 재단할 때 반죽이 마르는 것을 방지하기 위해 알코올을 뿌린다. 이 때 90% 알코올을 사용하면 알코올이 빨리 증발돼 반죽이 오히려 딱딱하게 되므로 70% 알코올을 쓰도록 한다.

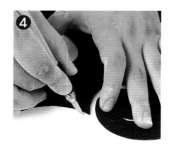 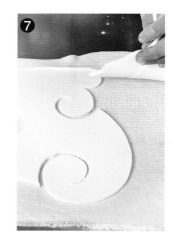

4. 과정 3 위에 도안을 놓고 모양을 따라 재단한 다음 물고기 머리
 부분에 알코올을 뿌리고 분당을 뿌린다. 〈사진 ④, ⑤〉
5. 파도 부분에 칼로 모양을 도려내 마무리하고 바깥쪽 반죽을 떼
 어낸다. 〈사진 ⑥, ⑦〉
6. 'S'자로 제작한 틀 위에 분당을 뿌린 뒤 과정 5를 올려 실온에
 서 3일 동안 말린다. 〈사진 ⑧, ⑨〉
 – 틀의 표면을 너무 매끄럽게 닦으면 분당이 아래로 흘러내리므로 주의
 한다.
7. 기둥 곳곳에 파란 색소와 보라 색소를 에어브러시한다.
 〈사진 ⑩〉

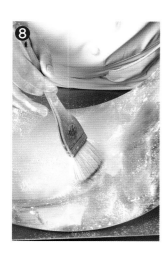 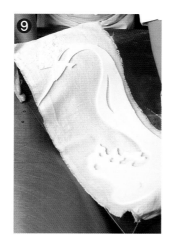 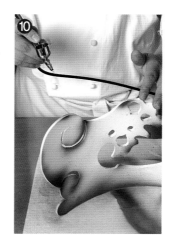

🌿 여인 기둥

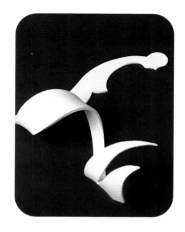

완성품

만드는 과정

1. 하드보드지에 '땅'을 의미하는 여인의 도안을 그려서 오려낸다.
 〈사진 ①〉

2. 플라스틱 판을 말아 그 위에 천을 둘러 굴곡 있는 틀을 만든다.
 〈사진 ②〉

3. '파도 기둥'과 같은 방법으로 밀어 편 파스티야주 반죽에 도안을
 재단한 뒤 과정 2에 둥글게 말아서 건조시킨다.
 〈사진 ③, ④〉
 - 반죽을 밀때 분당을 뿌리면 반죽이 빨리 굳으므로 주의한다.

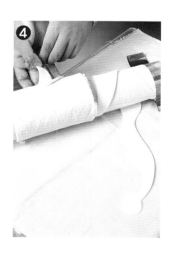

🌸 받침대

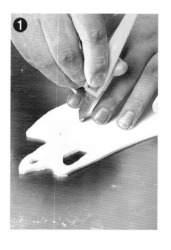

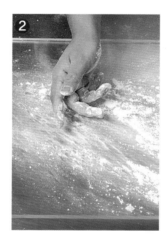

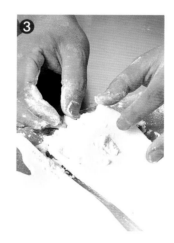

완성품

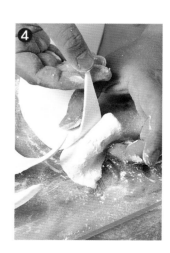

만드는 과정

1. '파도 기둥'과 같은 방법으로 파스티야주 반죽에 받침대 모양의
 도안을 재단한다. 〈사진 ①〉

2. 아크릴 판에 분당을 뿌린 뒤 과정 1을 올린다. 〈사진 ②〉

3. 분당과 남은 파스티야주 반죽을 이용해 굴곡 있는 모양을 만들
 고 건조시킨다. 〈사진 ③, ④〉

🌳 구 장식

완성품

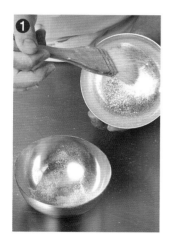

만드는 과정

1. 반구형 틀을 2개 준비한 뒤 매끄럽게 광을 내고 분당을 골고루 묻힌다. 〈사진 ①〉

2. 얇게 밀어 편 파스티야주 반죽을 과정 1에 손으로 꼼꼼하게 붙인다. 〈사진 ②〉

3. 틀을 거꾸로 눌러 남은 반죽을 떼어낸 뒤 다시 한 번 꼼꼼하게 반죽을 틀에 붙인다. 〈사진 ③〉

> **Tip**
> ❖ 나중에 파스티야주 반죽이 잘 떨어지도록 안쪽 표면을 매끄럽게 닦는 것이 좋다.
> ❖ 이때 틀을 손으로 너무 세게 잡으면 열이 발생해 반죽이 잘 떨어지지 않으므로 주의한다.

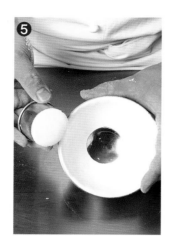
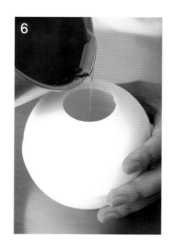

4. 남은 반죽을 스크레이퍼로 떼어낸 다음 틀 하나는 가운데 부분에 구멍을 낸다. 〈사진 ④, ⑤〉

5. 과정 4를 틀에서 빼낸 뒤 서로 붙이고 구멍 사이로 이소말트 용액을 부어 접착시킨다. 〈사진 ⑥〉

6. 가는 붓에 검정 색소를 묻혀 구름 모양을 그린 다음 파란 색소를 에어브러시한다. 〈사진 ⑦, ⑧〉

7. 과정 6의 아랫부분에 이소말트 용액을 살짝 묻히고 실리콘 틀 위에 놓는다. 〈사진 ⑨〉

8. 과정 7의 윗부분에 이소말트 용액을 부은 뒤 실온에서 말리고 굳으면 떼어낸다. 〈사진 ⑩〉

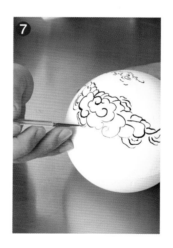
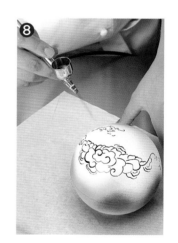

Tip 작품을 조립할 때 반드시 주의해야 할 점

❖ 반죽을 틀에서 뺄 때는 바닥에 살짝 떨어뜨리면서 서서히 빼도록 한다.

❖ 반죽의 온도가 낮을 경우 뜨거운 이소말트 용액을 부었을 때 갈라질 우려가 있으므로 용액을 붓기 전 살짝 데우는 것이 좋다.

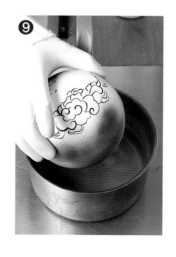
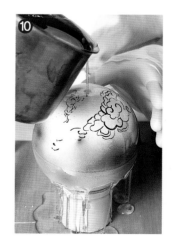

🌿 날개

완성품

만드는 과정

1. 밀어 편 파스티야주 반죽 위에 '바람'을 의미하는 날개 모양을 오린 하드보드지를 올린 다음 반죽을 재단하고 분당을 뿌린다.
 〈사진 ①, ②〉
2. 플라스틱 판 위에 분당을 골고루 뿌린 뒤 과정 1을 올리고 'S'자로 제작한 틀 위에서 말린다. 〈사진 ③, ④〉

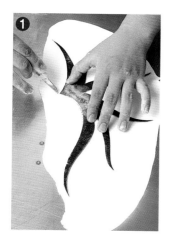
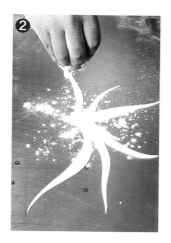
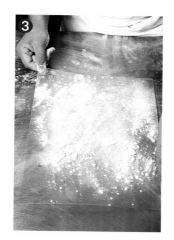
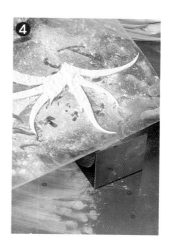

곡선 & 자갈

1. 곡선은 파스티야주 반죽을 얇고 길게 밀어 바닥에 떨어뜨려 만든다. 〈사진 ①〉
2. 자갈은 동그랗게 빚은 파스티야주 반죽을 전자레인지에 데워 부풀린 뒤 색소를 떨어뜨린다. 〈사진 ②〉
 - 자갈의 자세한 공정은 p.37, 꽃더듬이 II 는 p.32를 참고

마무리 데코레이션

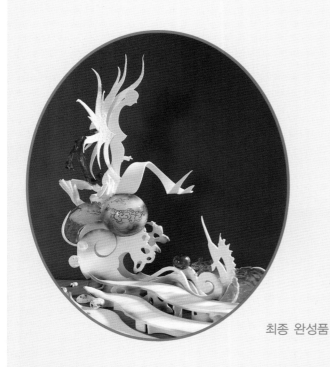

최종 완성품

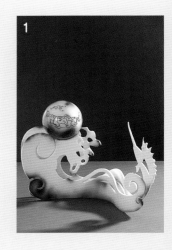

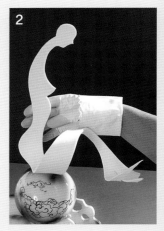

마무리 과정

1. '파도 기둥' 2개를 나란히 놓은 뒤 '구 장식'을 올린다.
 〈사진 ①〉
2. '구 장식' 위에 '여인 기둥'을 붙이고 등 부분에 '날개'를 붙
 인다. 〈사진 ②, ③〉
3. '주름'의 끝부분을 주황 색소로 에어브러시한 뒤 '구 장식'
 과 '여인 기둥' 사이에 붙인다. 〈사진 ④〉

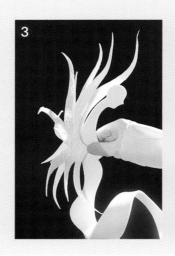

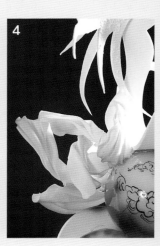

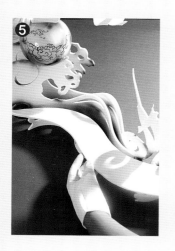

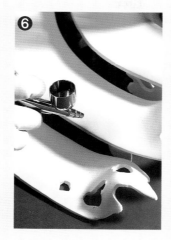

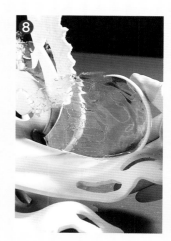

4. '받침대'에 '받침대 다리'를 붙인 뒤 '파도 기둥' 앞에 놓
 고 파란 색소와 보라 색소로 에어브러시한다.
 〈사진 ⑤, ⑥〉
 – '받침대 다리' 만드는 방법은 '받침대'와 같고 도안만 다르게 하
 면 된다.

5. 실리콘 페이퍼 위에 '곡선'을 놓고 이소말트 용액을 부은
 다음 스패튤라로 펴면서 파도를 만든다. 〈사진 ⑦〉

6. 과정 5를 파란 색소로 에어브러시한 뒤 '파도 기둥'과 '받
 침대' 위에 붙인다. 〈사진 ⑧〉

7. 빨간 색소를 섞은 설탕 덩어리를 당겨 '불'을 의미하는 액
 세서리를 만들어 날개 뒤에 붙인다. 〈사진 ⑨〉

8. 이소말트 용액에 빨간 색소를 섞어 '불'을 의미하는 '구
 슬'을 만든 뒤 '파도 기둥' 위에 붙인다. 〈사진 ⑩〉
 – '구슬' 만드는 방법은 p.38 참고

9. '자갈'을 '받침대' 주위에 붙이고 붓으로 '글라사주 루와
 얄'을 곳곳에 묻힌다. 〈사진 ⑪, ⑫〉
 – '글라스주 루와얄'은 분당, 흰자, 식초를 적절한 비율로 섞어 만
 든다.

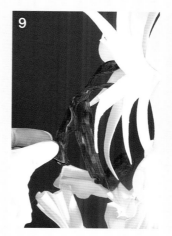

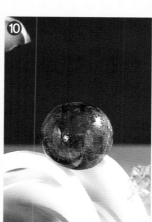

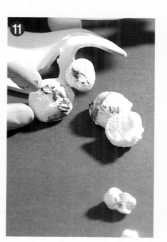

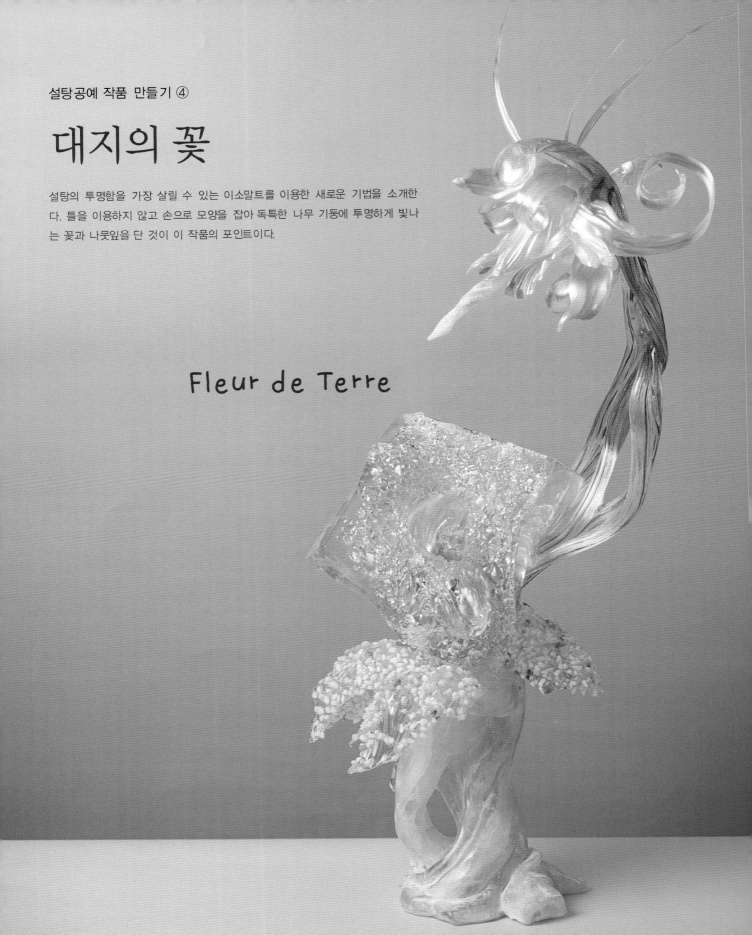

설탕공예 작품 만들기 ④

대지의 꽃

설탕의 투명함을 가장 살릴 수 있는 이소말트를 이용한 새로운 기법을 소개한다. 틀을 이용하지 않고 손으로 모양을 잡아 독특한 나무 기둥에 투명하게 빛나는 꽃과 나뭇잎을 단 것이 이 작품의 포인트이다.

Fleur de Terre

🌿 네모 꽃

완성품

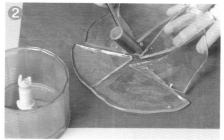

만드는 과정

1. 실리콘 패드 위에 끓인 이소말트 용액을 붓고 굳힌 다음 망치를
 이용해 부순다. 〈사진 ①, ②〉
2. 과정 1를 푸드 믹서에 넣고 분쇄한 다음 이중체에 걸려 크기대로
 분리해 굵은 것을 사용한다. 〈사진 ③, ④〉

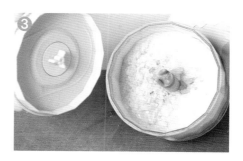

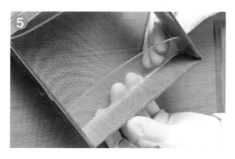 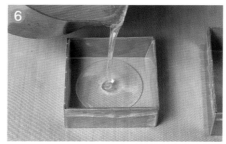

5. 정사각형의 철제 틀 안쪽에 실리콘 패드와 투명 실리콘 패드를
 테이프로 붙여놓는다. 〈사진 ⑤〉
 - 실리콘 패드가 표면이 미세한 무늬가 울퉁불퉁 나있기 때문에 실리콘
 패드만 사용하면 이소말트의 광이 나지 않는다. 또 투명 실리콘 패드
 만 사용했을 때는 이소말트 용액의 온도 때문에 철제 틀에 달라붙을
 수 있기 때문에 두 가지를 모두 사용한다.
6. 끓인 이소말트 용액을 틀의 2/3 정도 붓고 굳힌다. 〈사진 ⑥〉
7. 과정 2가 거의 굳으면 고정시켜두었던 테이프를 떼어내고 토치
 로 윗면을 투명하게 만든 다음 '이소말트 조각'을 꼭꼭 누르면
 서 올려준다. 〈사진 ⑦, ⑧, ⑨〉

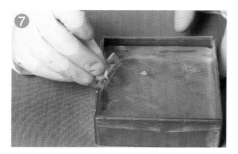 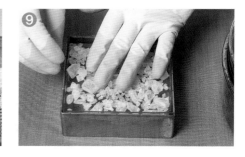

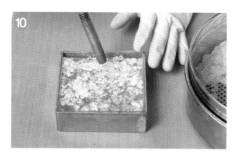

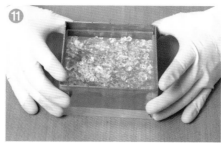

8. 토치로 윗면을 정리하고 틀을 빼낸 다음 투명 실리콘 패드를 떼어낸다. 〈사진 ⑩, ⑪, ⑫〉

9. 과정 4가 완전히 굳기 전에 손으로 모양을 찌그러뜨린 다음 중앙 부분을 뒤로 길게 빼서 꽃의 중심과 줄기 모양을 만든다. 〈사진 ⑬, ⑭〉

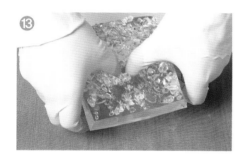

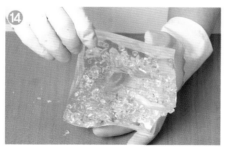

🌿 나무 기둥

완성품

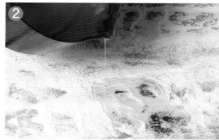
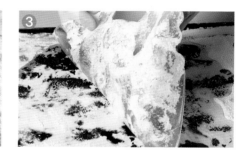

만드는 과정

1. 실팻 위에 이소말트 가루를 가지런히 펴준 다음 끓인 이소말트 용액을 천천히 붓고 굳힌다. 〈사진 ①, ②〉
 - 끓인 이소말트 용액을 급하게 부으면 이소말트 가루의 모양이 흐트러진다.

2. 과정 1이 완전히 굳기 전에 들어서 가위로 한 부분을 자르고 접어서 나무 기둥 모양을 만들어 은가루를 붓으로 발라 마무리한다. 〈사진 ③, ④, ⑤, ⑥〉

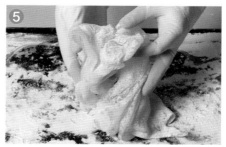
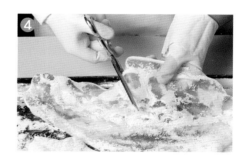
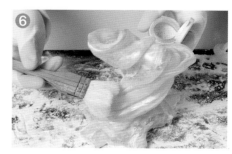

🌿 잎사귀

완성품

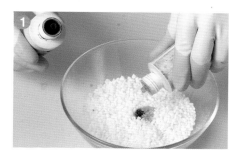

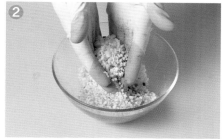

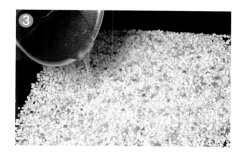

만드는 과정

1. 우박 설탕에 노란색 색소 9방울과 녹색 색소 3방울을 떨어뜨려 손으로 비벼준다. 〈사진 ①, ②〉
 – 색소를 조금씩 넣어가며 원하는 색깔을 만들어야 한다.

2. 끓인 이소말트 용액을 과정 1위에 군데군데 붓고 약간 굳으면 떼어내 손으로 늘려 잎 모양을 만든다. 〈사진 ③, ④, ⑤〉

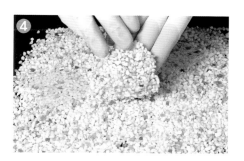

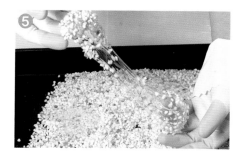

🌲 가지

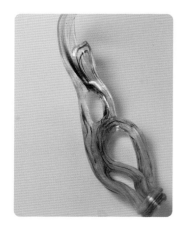

완성품

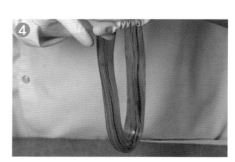

만드는 과정

1. 이소말트 덩어리에 빨간 설탕 덩어리를 넣고 덮는다.
 〈사진 ①, ②〉
2. 과정 1을 잠깐씩 식혀주면서 접고 늘리는 작업을 반복해 군데군데 구멍이 생기도록 한다. 〈사진 ③, ④〉
3. 겹쳐지는 윗면은 가위로 잘라 구멍을 내준다. 〈사진 ⑤〉

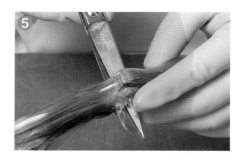

🌸 꽃잎 Ⅰ

완성품

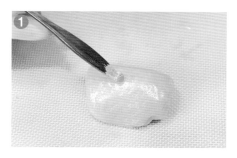

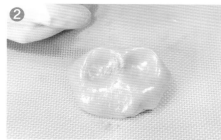

만드는 과정

1. 노란색 설탕 덩어리에 금색 가루를 넣고 말아서 잡아당기고 사선으로 자른다. 〈사진 ①, ②, ③, ④〉
2. 과정 1을 몰드에 넣어 찍어 내고 가운데를 살짝 잡아당겨서 꽃잎 모양을 만들어 준다. 〈사진 ⑤, ⑥〉

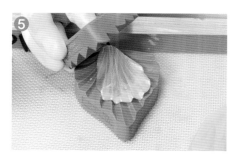

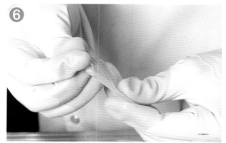

🌸 꽃잎 Ⅱ

완성품

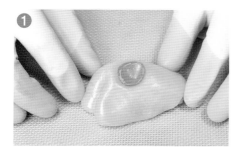 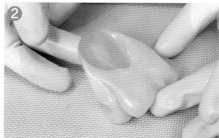 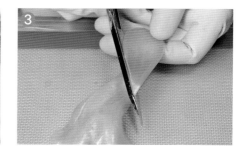

만드는 과정

1. 주황색 설탕 덩어리를 조금 잘라서 노란색 설탕 덩어리 위에 올
 리고 살짝 잡아 당겨서 자른다. 〈사진 ①, ②, ③〉
2. 과정 2를 몰드에 넣어 찍어 내고 가운데를 길게 잡아 당겨 끝부
 분을 살짝 말아 준다. 〈④, ⑤, ⑥〉

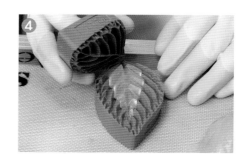

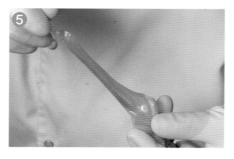 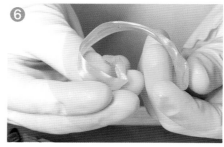

🌺 꽃가시

완성품

만드는 과정

1. 투명 이소말트 덩어리에 주황색과 노란색 설탕 덩어리를 넣고
 말아 준다. 〈사진 ①〉
2 과정 1을 얇고 길게 늘려 준다. 〈사진 ②, ③〉

🌸 꽃수술

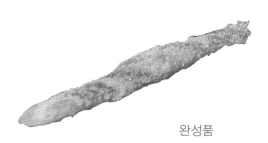

완성품

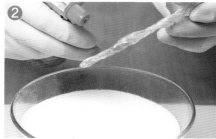

만드는 과정

1. 투명 이소말트 덩어리에 주황색 설탕 덩어리를 넣어 꼬아준다.
 〈사진 ①〉
2. 알코올을 뿌려 설탕을 묻히고 둥근 받침을 만들어 붙여준다.
 〈사진 ②, ③〉

🌸 꽃

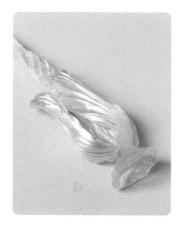

완성품

만드는 과정
'꽃수술'에 노란색 꽃잎 네 개를 둘러 붙여준다. 〈사진 ①〉

🌺 마무리 데코레이션

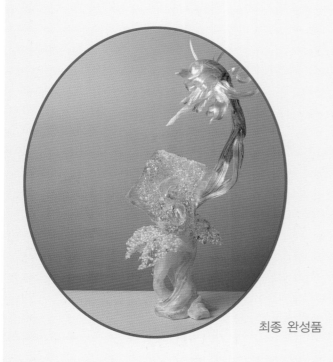

최종 완성품

마무리 과정

1 '기둥' 위를 토치 램프로 그을려 '네모꽃'을 붙여준다.
2 '기둥'과 '네모꽃' 연결 부분 안쪽으로 '가지'를 붙인다.
　〈사진 ①〉

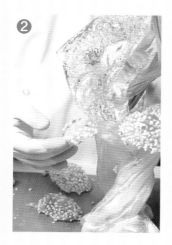

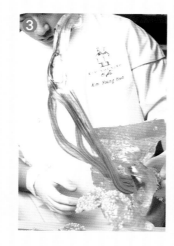

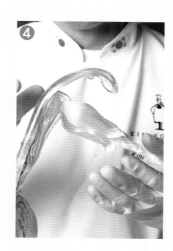

3 '기둥' 위에 '잎사귀'를 돌려가며 붙여준다. 〈사진 ②, ③〉

4 '가지' 위쪽에 '꽃'을 아래쪽으로 향하게 붙여준다. 〈사진 ④〉

5 '꽃'이 붙여져 있는 상태에서 '꽃잎'을 더 붙여준다.
 〈사진 ⑤〉

6 '꽃가시'의 끝부분이 위로 향하게 붙여준다. 〈사진 ⑥〉

02

빵공예

[**빵공예**]는 소금반죽, 시럽반죽 등 작품에 맞게 반죽하여 모양을 빚고 색을 넣어 완성하는 순수공예이다. 빵 반죽으로 여러 가지 모양을 만드는 기술, 빵공예는 제조하는 작품이 무엇인가에 따라 사용하는 반죽에도 차이가 있다. 이스트를 넣어 발효시킨 반죽은 가볍고 작업성이 좋으며, 빵 특유의 따뜻함을 표현하기에 적합하지만 반죽의 특성상 정교함이 떨어진다. 반면, 반죽을 믹싱한 후 발효시키지 않고 바로 사용하는 호밀 반죽, 화이트 반죽 등은 섬세한 작품을 만들기에 적합하다.

여기서는 [**빵공예**]에서 가장 많이 쓰이는 공예 기술과 기법을 알아보고, 공예기술의 기초에서부터 자세한 조립 과정 등 프로 기술을 습득하여 작품을 만들어 본다.

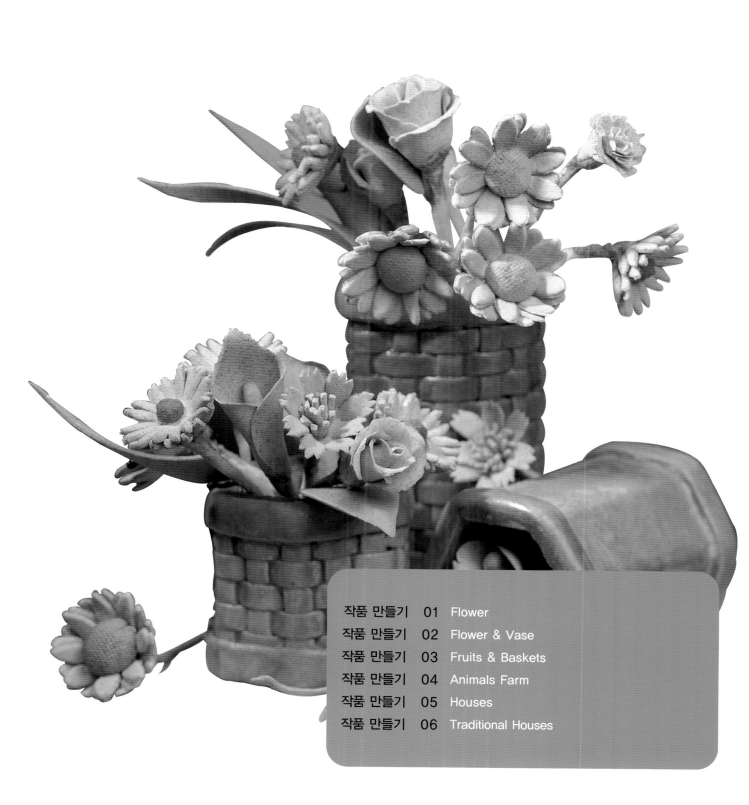

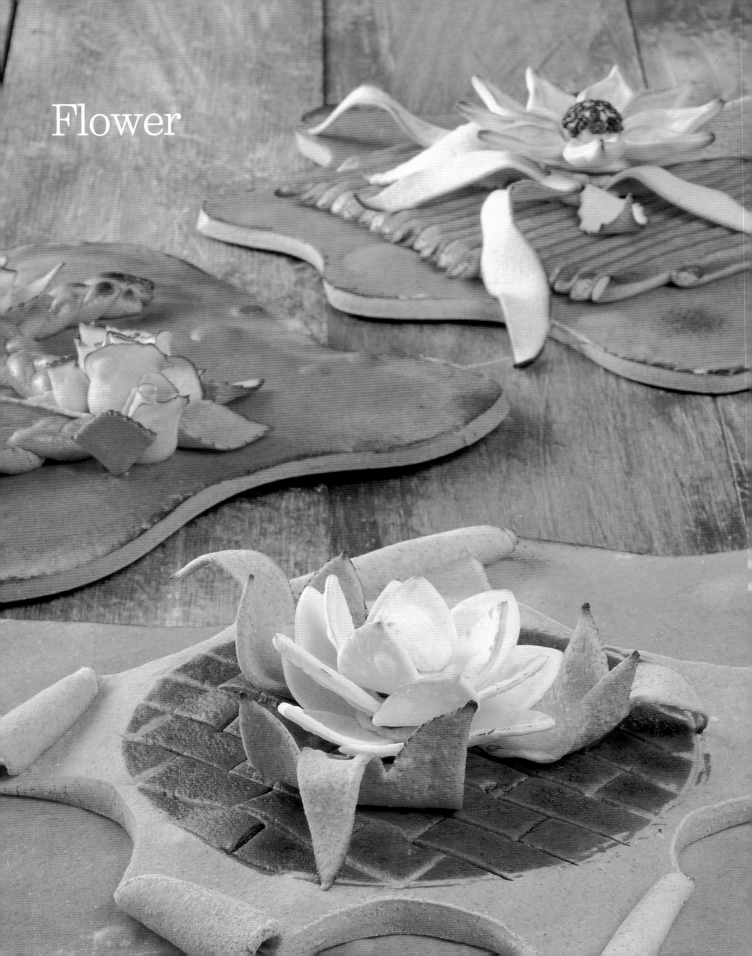

Flower

호밀 반죽

섬세한 작업이 필요한 빵 공예에 주로 사용되는 호밀 반죽은 작업성을 높이기 위해 글루텐이 적게 잡히는 중력분을 사용하고 보습 효과가 있는 물엿을 시럽에 사용했다.

재료 배합률 → 호밀 가루 100%, 중력분 100%, 시럽 130%
시럽 / 재료 배합률 → 물 100%, 설탕 100%, 물엿 20~30g
전 재료를 넣고 100℃로 끓인 후 식혀서 사용한다.

만드는 과정

1. 전 재료를 볼에 넣고 훅으로 저속 믹싱해 반죽이 한 덩어리로 뭉쳐지는 클린업 단계에서 믹싱을 완료한다.
2. 반죽을 랩으로 싸서 실온 또는 냉장고에 보관한다.

화이트 반죽

공예 작품에 깨끗하고 깔끔한 느낌을 줄 수 있는 화이트 반죽은 바구니 종류나 밀어펴서 사용하는 사인판 등을 제작할 때 적합한 빵 공예용 반죽이다.

재료 배합률 → 강력분(또는 중력분) 100%, 시럽 55%
시럽 / 재료 배합률 → 물 100%, 설탕 100%
전 재료를 넣고 100℃로 끓인 후 식혀서 사용한다.

만드는 과정

강력분과 시럽을 볼에 넣고 훅으로 저속 믹싱해 반죽이 한 덩어리로 뭉쳐지는 클린업 단계에서 믹싱을 완료한다. 반죽을 랩으로 싸서 실온 또는 냉장고에 보관한다.

글씨 반죽

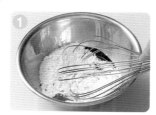

반죽을 유산지에 담아 직접 짜서 글씨를 쓰거나 그림 등을 그릴 때 사용한다.

재료 배합률 → 중력분 100g, 케첩 80g, 커피 엑기스 80g

만드는 과정

1. 전 재료를 거품기로 잘 섞어준다 〈사진 ①〉
2. 과정 1을 물로 되기를 조절한다. 〈사진 ②〉

🌺 장미 Rose

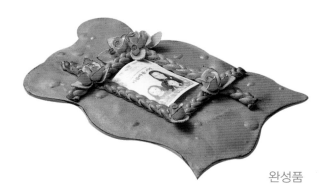

완성품

만드는 과정

1. 호밀 반죽을 두께 3.5mm로 밀어편다. 〈사진 ①〉
2. 과정 1의 반죽을 원하는 모양으로 재단한 후 노른자를 칠해 120℃ 에서 1시간 정도 구워 밑받침을 만든다. 〈사진 ②, ③〉
3. 호밀 반죽을 적당량 떼어내 얇고 긴 막대형으로 밀어편 후 10~15cm 길이로 자른다. 〈사진 ④〉
4. 과정 3의 반죽 세 가닥을 꽈배기처럼 꼬아 매듭 4개를 만든다. 〈사진 ⑤〉

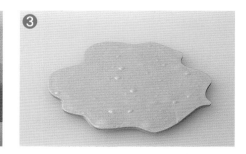

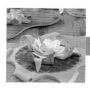

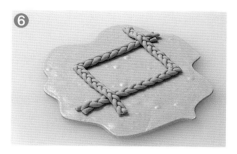

5. 과정 2에서 만든 밑받침 위에 매듭 4개를 사각형으로 올려붙인다.〈사진 ⑥〉

　– 물을 접착제로 사용하며, 반죽은 마르지 않도록 젖은 천으로 덮어둔다.

6. 호밀 반죽을 소량 떼어내 약간 긴 타원형으로 만든 후 비닐 사이에 넣고 수저로 둥글려 얇게 밀어편다. 〈사진 ⑦, ⑧〉

7. 과정 6에서 밀어편 반죽을 가로로 롤처럼 말아준 후 가위로 밑부분을 잘라 꽃심을 만든다. 〈사진 ⑨〉

8. 호밀 반죽을 소량 떼어내 원형으로 둥글린 후 비닐 사이에 넣고 수저로 둥글려 얇게 밀어펴 크기가 다른 3장의 꽃잎을 만든다. 〈사진 ⑩, ⑪〉

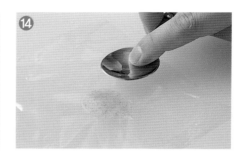

9. 꽃심에 3장의 꽃잎을 차례로 둘러 붙인 후 꽃잎을 바깥쪽으로 젖혀 볼륨 있는 장미꽃을 만든다. 〈사진 ⑫, ⑬〉

10. 호밀 반죽을 소량 떼어내 원뿔형으로 만든 후 비닐 사이에 넣고 수저로 둥글려 얇게 밀어편다. 가운데 부분을 도톰하게 만든다. 〈사진 ⑭〉

11. 스틱으로 과정 10 위에 잎맥을 그린 후 밑부분을 손가락으로 모아 잎사귀 모양을 잡아주고 오븐에 넣어 살짝 말려 굳힌다. 〈사진 ⑮〉

12. 사각형으로 올려붙인 매듭 모서리 부분 위에 장미꽃과 잎사귀를 올려붙이고 토치 램프로 그을려 명암을 내준다. 〈사진 ⑯, ⑰〉

13. 매듭 부분에 노른자를 칠해 120℃에서 1시간 정도 구운 후 오븐을 끄고 오븐열이 식을 때까지 그대로 두고 말려준다.

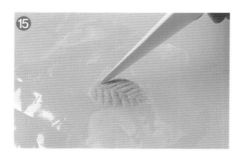
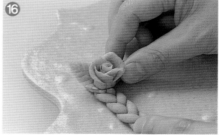
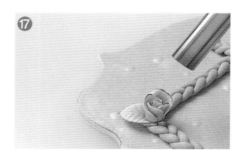

🌸 루드베키아 Rudbeckia

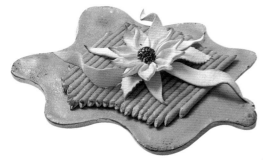

완성품

만드는 과정

1. 호밀 반죽을 두께 3.5mm로 밀어펴 원하는 모양으로 재단한 후 노른자를 칠해 120℃에서 1시간 정도 구워 밑받침을 만든다.

2. 화이트 반죽을 두께 1mm로 밀어편 후 지름 13cm 원형틀로 찍어낸다. 〈사진 ①〉

3. 과정 2에서 만든 원형 반죽 가장자리를 지름 13cm 원형틀로 돌려가며 찍어 5장 씩 꽃잎을 만든다.
 〈사진 ②〉

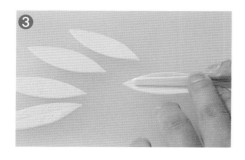

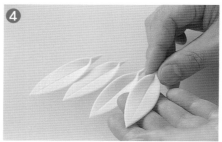

4. 꽃잎 가운데를 스틱으로 눌러 자국을 내주고 꽃잎 아랫부분에 물을 묻혀 모양을 잡은 후 오븐에 넣어 살짝 말린다. 〈사진 ③, ④〉

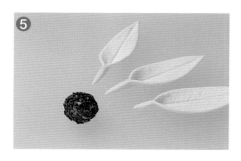

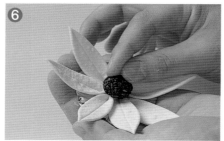

5. 화이트 반죽 소량을 떼어내 둥글린 후 물을 묻히고 검정깨를 고루 붙여 루드베키아 꽃술을 만든다. 〈사진 ⑤〉
6. 알루미늄 호일 등으로 오목한 용기를 만들어 가운데 화이트 반죽 소량을 넣고 과정 4의 꽃잎 7장을 보기 좋게 둘러 붙인다.
7. 과정 6의 꽃잎 가운데에 꽃술을 붙인다. 〈사진 ⑥〉
8. 호밀 반죽을 얇게 밀어펴 나뭇잎 모양으로 재단한 후 굴곡을 내서 오븐에 넣고 살짝 말린다.
9. 호밀 반죽을 얇고 긴 막대형으로 밀어펴 적당한 길이로 재단한 후 밑받침 위에 20개 정도를 붙여 올리고, 꽃과 나뭇잎을 붙인다.
10. 120℃에서 1시간 정도 구운 후 오븐을 끄고 오븐열이 식을 때까지 그대로 두고 말려준다.

🌸 카네이션 Carnation

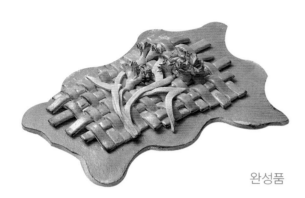

완성품

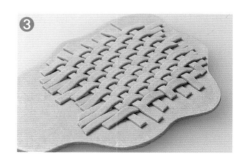

만드는 과정

1. 호밀 반죽을 두께 3.5mm로 밀어펴 원하는 모양으로 재단한 후 노른자를 칠해 120℃에서 1시간 정도 구워 밑받침을 만든다.
2. 호밀 반죽을 두께 2.5mm로 밀어편 후 1cm 간격으로 길게 재단한다. 〈사진 ①〉
3. 과정 2의 반죽을 밑받침 위에 격자 무늬로 올려붙인 후 가위로 가장 자리를 정리해 준다. 〈사진 ②, ③〉

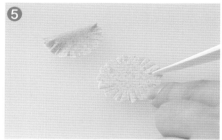

4. 호밀 반죽을 두께 0.5mm 정도로 최대한 얇게 밀어편 후 원형
 의 꽃잎 무늬틀로 찍어낸다. 〈사진 ④〉

5. 과정 4의 꽃잎 가장자리를 따라 촘촘하게 마지팬 스틱으로 잘라
 준다. 〈사진 ⑤〉

6. 마지팬 스틱으로 잘라준 꽃잎을 반으로 접은 후 다시 지그재그
 로 겹쳐 접어 원형깍지 속에 꽂아 오븐에서 살짝 말리고, 토치
 램프로 그을려준다.
 〈사진 ⑥, ⑦〉

7. 두께 2.5mm로 밀어펴 재단한 카네이션 줄기를 과정 3 위에 올
 려붙이고, 줄기 위쪽에 과정 6의 카네이션꽃을 붙여 마무리한다.
 〈사진 ⑧〉

8. 격자 무늬 부분에 노른자를 칠해 120℃에서 1시간 정도 구운 후
 오븐을 끄고 오븐열이 식을 때까지 그대로 두고 말려준다.

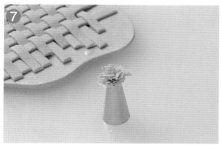
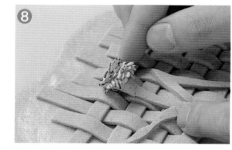

호밀 반죽 I

오븐에 구워 작품이 굳었을 때 견고함을 제대로 살릴 수 있는 빵 공예용 반죽으로 꽃병 등을 만들 때 활용한다.

재료 배합률 → 호밀 가루 100%, 박력분 100%, 시럽 120~125%
시럽 / 재료 배합률 → 물 100%, 설탕 100%, 물엿 30%
전 재료를 넣고 100℃로 끓인 후 식혀서 사용한다.

만드는 과정

1. 전 재료를 볼에 넣고 훅으로 저속 믹싱해 반죽이 한 덩어리로 뭉쳐지는 클린업 단계에서 믹싱을 완료한다.
2. 바로 사용하지 않는 반죽은 랩으로 싸서 실온에서 보관하며, 사용하기 직전 시럽을 넣고 치대 되기를 맞춰준다.

호밀 반죽 II

소형 장식물이나 꽃 등 섬세함이 요구되는 작품을 만들 때 사용하는 반죽. 말랐을 때 부러지기 쉬우므로 크기가 작은 제품을 만들 때 활용한다.

재료 배합률 → 호밀 가루 100%, 중력분 100%,
　　　　　　　전분 100%, 시럽 200%

만드는 과정

1. 전 재료를 볼에 넣고 훅으로 저속 믹싱해 반죽이 한 덩어리로 뭉쳐지는 클린업 단계에서 믹싱을 완료한다.
2. 반죽은 랩으로 싸서 실온에서 보관한다.

접착용 반죽

제품의 각 부분을 붙여서 고정시킬 때 접착제로 사용하는 반죽이다.

재료 배합률 → 녹인 젤라틴 100%, 따뜻한 물 100%,
　　　　　　　호밀 가루 적당량(되기를 보면서 조절)

만드는 과정

1. 젤라틴을 물에 불려 녹인 후 따뜻한 물과 함께 섞어준다.
2. 과정 1에 호밀 가루를 넣어가면서 적당한 되기로 섞는다.

🌸 꽃병 Flower Vase

완성품

①

②

만드는 과정

1. 호밀 반죽 I을 두께 2.5mm로 밀어편 후 4cm×8cm 직사각형으로 6개씩 재단한다. 〈사진 ①〉
 - 세로만 다른 높이로 재단하면 다양한 크기의 꽃병을 만들 수 있다.

2. 두께 5mm로 밀어편 호밀 반죽 I을 길이 4cm의 육각형으로 재단해 밑받침을 만든다. 〈사진 ②〉

3. 과정 1과 2를 100℃ 오븐에 넣어 반죽이 호화돼 익을 때까지 구운 후 150℃로 온도를 높여 원하는 색이 날 때까지 구워준다.

4. 육각형 밑받침 위에 직사각형 6개를 접착용 반죽으로 짜서 올려 붙이고, 실온에서 1시간 정도 말린 후 120℃ 오븐에 넣어 굽는다. 〈사진 ③, ④〉
 - 접착용 반죽은 짤주머니나 유산지 등에 넣어 사용하며, 접착이 잘 되도록 이음새 부분도 잊지 않고 짜준다.

③

④

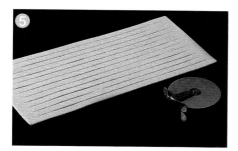

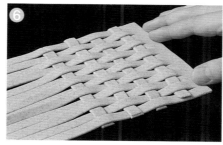

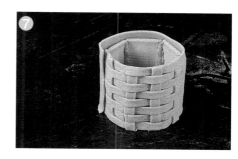

5. 호밀 반죽 I을 두께 1.5mm로 밀어펴 사각형으로 재단한 후 가
 장자리를 약간 남기고 1cm 간격으로 길게 잘라준다. 〈사진 ⑤〉

6. 과정 5의 반죽 사이사이에 1cm 너비의 긴 막대형 반죽을 엇갈
 려 넣어 격자무늬를 완성한다. 〈사진 ⑥〉

7. 과정 6의 격자무늬 반죽에 물을 고루 발라 꽃병 옆면 전체를 감
 싸듯 둘러 붙인다. 〈사진 ⑦〉

 – 옆면에 무늬가 없는 꽃병을 만들 때는 호밀 반죽 I을 두께 1.5mm로
 밀어펴 꽃병을 감쌀 만큼의 크기로 재단한 후 전체에 물을 고루 발라,
 구워낸 꽃병 기본 틀 옆면 전체를 감싸듯 둘러 붙여주면 된다.
 〈사진 ⑧〉

8. 호밀 반죽 I을 두께 1.5mm로 밀어펴고 1.5cm 너비의 긴 막대
 형으로 재단한 후 꽃병의 상단과 하단에 물을 묻혀 붙여준다.
 〈사진 ⑨〉

9. 계란물을 과정 8 전체에 고루 바른 후 120℃ 오븐에 넣어 반죽
 이 호화돼 익을 때까지 굽고, 다시 150℃로 온도를 높여 원하는
 색이 날 때까지 구워준다. 〈사진 ⑩〉

 – 계란물은 계란 노른자에 소량의 물과 캐러멜(또는 커피 엑기스)을 섞
 어 만들며, 광택을 내고 색을 진하게 표현하고 싶을 때 발라준다.

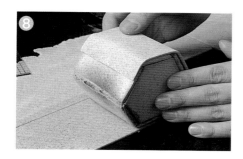

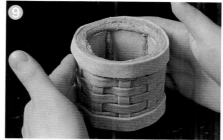

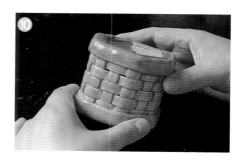

🌳 칼라 Calla

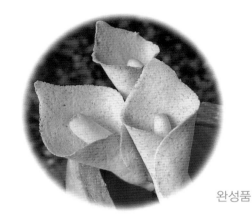

완성품

만드는 과정

1. 호밀 반죽 I을 적당량 떼어내 손으로 밀어펴 얇고 긴 꽃대를 만든다.

2. 호밀 반죽 I을 소량 떼어내 타원형으로 꽃술을 만든 후 꽃대 끝에 끼워 붙여준다. 〈사진 ①〉

3. 호밀 반죽 Ⅱ를 두께 0.2mm로 얇게 밀어편 후 꽃잎 모양틀로 찍어낸다. 〈사진 ②〉

4. 과정 3을 비닐 사이에 넣고 수저로 둥글려 가운데는 도톰하게, 가장자리는 얇게 만든다. 〈사진 ③〉

5. 꽃잎에 시럽을 바른 후 ②를 가운데 놓고 꽃잎 아래쪽부터 감싸면서 붙여준다. 〈사진 ④〉

6. 과정 5를 120℃ 오븐에 넣어 반죽이 호화돼 익을 때까지 굽고, 150℃로 온도를 높여 원하는 색이 날 때까지 구워준다.

들꽃 Wild Flower

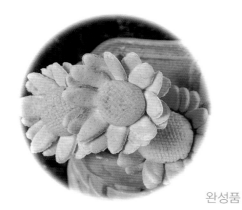

완성품

만드는 과정

1. 호밀 반죽 Ⅱ를 두께 0.2mm로 얇게 밀어펴 꽃잎 모양틀로 찍어
 낸다. 〈사진 ①〉
2. 과정 1의 꽃잎 가운데 시럽을 묻혀 꽃잎 부분이 서로 겹치지 않
 도록 꽃잎 세장을 엇갈려 올려붙인다. 〈사진 ②〉
3. 호밀 반죽 Ⅰ을 소량 떼어내 원형으로 둥글린 후 체에 눌러 촘촘
 한 격자무늬를 내주고 꽃잎 가운데 꽃술로 올려붙인다.
 〈사진 ③〉

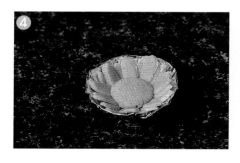

4. 알루미늄 호일 등으로 오목한 용기를 만들어 과정 3의 꽃을 넣는다. 〈사진 ④〉

5. 호밀 반죽 I을 적당량 떼어내 얇고 긴 막대형으로 밀어펴 꽃대를 만든다. 〈사진 ⑤〉

6. 과정 4와 5를 120℃ 오븐에 넣어 반죽이 호화돼 익을 때까지 굽고, 150℃로 온도를 높여 원하는 색이 날 때까지 구워준다.
〈사진 ⑥〉

7. 꽃잎 뒤쪽 가운데 접착용 반죽을 적당량 짜준 후 꽃대를 붙여 고정시킨다. 〈사진 ⑦〉

8. 과정 7을 120℃ 오븐에 넣고 말려 들꽃을 완성한다.

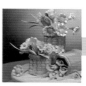
🌼 코스모스 Cosmos

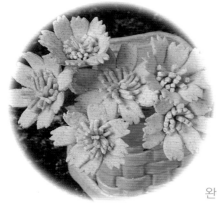

완성품

만드는 과정

1. 호밀 반죽 Ⅱ를 두께 0.2mm로 얇게 밀어펴 꽃잎 모양틀로 찍어낸 후 꽃잎 끝을 가위로 잘라 정리해 준다. 〈사진 ①〉

2. 두께 0.2mm로 얇게 밀어편 호밀 반죽 Ⅱ를 작은 사각형으로 재단한 후 2/3 높이 정도까지 촘촘하게 칼로 잘라준다. 이것을 돌돌 말아 꽃술을 만든다. 〈사진 ②〉

3. 과정 1의 꽃잎 가운데 구멍을 뚫고 과정 2의 꽃술을 끼운 후 알루미늄 호일 등으로 만든 오목한 용기에 넣는다. 〈사진 ③〉

4. 호밀 반죽 Ⅰ을 적당량 떼어내 얇고 긴 막대형으로 밀어펴 꽃대를 만든다.

5. 과정 3과 4를 120℃ 오븐에 넣어 반죽이 호화돼 익을 때까지 구운 후 다시 150℃로 온도를 높여 원하는 색이 날 때까지 구워준다. 〈사진 ④〉

6. 꽃잎 뒤쪽 가운데 접착용 반죽을 적당량 짜준 후 꽃대를 붙여 고정시킨다. 〈사진 ⑤〉

7. 과정 6을 120℃ 오븐에 넣고 말려준다.

들국화 Wild Chrysanthemum

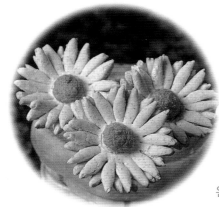

완성품

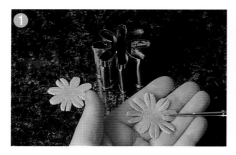
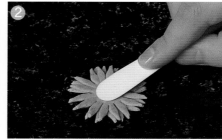
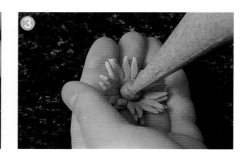

만드는 과정

1. 호밀 반죽 Ⅱ를 두께 0.2mm로 얇게 밀어펴 꽃잎 모양틀로 찍어 낸 후 각 꽃잎 가운데를 가위로 자르고 끝을 깨끗하게 다듬어 준다. 〈사진 ①〉

2. 꽃잎 가운데 시럽을 묻혀 꽃잎 부분이 서로 겹치지 않도록 두장을 엇갈려 올려붙인다. 〈사진 ②〉

3. 접착용 반죽을 과정 2의 가운데에 적당량 짜서 꽃술을 만든 후 알루미늄 호일 등으로 만든 오목한 용기에 넣는다. 〈사진 ③〉

4. 호밀 반죽 Ⅰ을 적당량 떼어내 얇고 긴 막대형으로 밀어펴 꽃대를 만든다.

5. 과정 3과 4를 120℃ 오븐에 넣어 반죽이 호화돼 익을 때까지 굽고, 150℃로 온도를 높여 원하는 색이 날 때까지 구워준다. 〈사진 ④〉

6. 꽃잎 뒤쪽 가운데 접착용 반죽을 적당량 짜준 후 꽃대를 붙여 고정시킨다. 〈사진 ⑤〉

7. 과정 6을 120℃ 오븐에 넣고 말려 들국화를 완성한다.

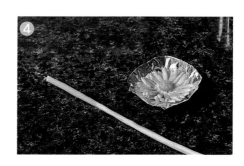

🌸 마무리 데코레이션

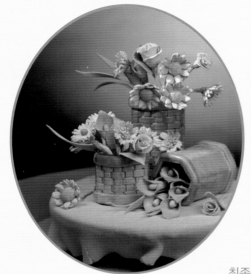

최종 완성품

마무리 과정

1. 호밀 반죽 Ⅱ를 두께 0.2mm로 밀어편 후 일부는 다양한 나뭇잎 모양틀로 찍어 스틱으로 잎맥을 표시하고, 일부는 길게 모양내서 칼로 재단해 굴곡을 잡아준다.

2. 과정 1을 120℃ 오븐에 넣어 반죽이 호화돼 익을 때까지 구운 후 150℃로 온도를 높여 원하는 색이 날 때까지 구워준다. 〈사진 ①〉

3. 장미와 카네이션 꽃을 만들고, 긴 막대형의 꽃대를 만든 후 120℃ 오븐에 넣어 반죽이 익을 때까지 굽고 다시 150℃로 온도를 높여 원하는 색이 날 때까지 구워준다. 구워낸 꽃과 꽃대를 접착용 반죽을 짜서 붙여준 후 다시 오븐에 넣어 말린다.

4. 호밀 반죽 Ⅰ을 두께 2.5mm로 밀어펴 케이크 돌림판 크기 2배 정도로 재단한다.

5. 과정 4를 돌림판 위에 얹은 후 군데군데 굴곡이 생기고 볼륨이 있도록 만들고 철판에 올려 120℃ 오븐에서 반죽이 익을 때까지 굽는다. 이것을 다시 150℃로 온도를 높여 원하는 색이 날 때까지 구워준다.

6. 미리 만들어 둔 꽃병과 꽃, 나뭇잎 등을 과정 5 위에 보기 좋게 올려 데코레이션한 후 오븐에 넣어 말린다. 〈사진 ②, ③〉
 – 꽃병을 고정시킬 때는 접착용 반죽을 사용한다.

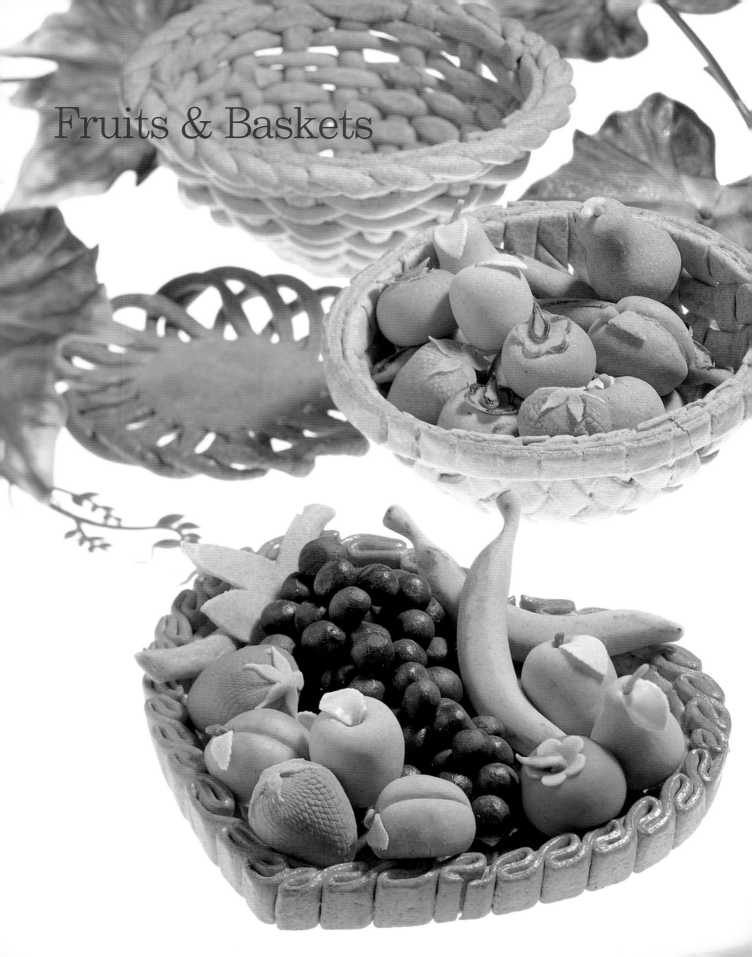

Fruits & Baskets

양배 Pear

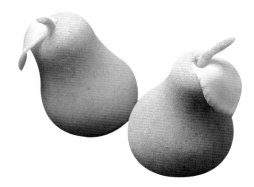

완성품

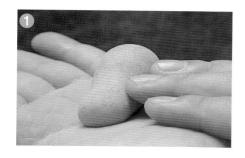

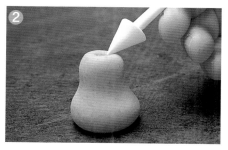

만드는 과정

1. 사과와 동일한 노란빛 반죽을 30g 떼어내 원형으로 둥글린 후 1/3 지점을 손가락으로 밀어펴 표주박처럼 모양을 잡는다. 〈사진 ①〉

2. 원추형 마지팬 스틱으로 위쪽 가운데를 찔러 구멍을 내준다. 〈사진 ②〉

3. 색소를 섞지 않은 과일 반죽과 소금 반죽을 2 : 1로 섞어 치댄 후 두께 1mm로 얇게 밀어펴고 나뭇잎 모양틀로 찍어낸다.

4. 배 위쪽 구멍 낸 곳에 과정 3을 올려붙인다. 〈사진 ③〉

5. 보라색 과일 공예용 반죽에 색소를 섞지 않은 과일 공예용 기본 반죽을 섞어 얇고 긴 막대형으로 밀어편 후 1cm 정도로 커팅해 꼭지 부분을 만들고 과정 4 위에 꽂아 붙인다.

6. 100℃ 오븐에서 3시간 동안 굽는다.

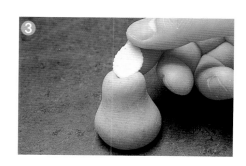

❋❋ 복숭아 Peach

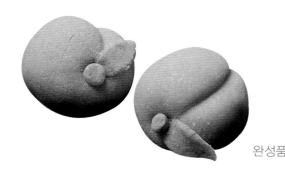

완성품

만드는 과정

만드는 과정

1. 사과와 동일한 노란빛 반죽을 30g 떼어내 타원형으로 둥글린다. 〈사진 ①〉

2. 과정 1의 반을 가르듯이 마지팬 스틱으로 가운데를 세로로 눌러준다. 〈사진 ②〉

3. 원추형 마지팬 스틱으로 위쪽 가운데를 찔러 구멍을 내준다. 〈사진 ③〉

4. 사과, 양배에서와 같은 방법으로 잎사귀를 만들어 복숭아 위쪽 구멍 낸 곳에 올려붙이고, 같은 방법으로 꼭지를 만들어 꽂아준다. 〈사진 ④〉

5. 100℃ 오븐에서 3시간 동안 굽는다.

🌿 과일 바구니 Fruit Basket

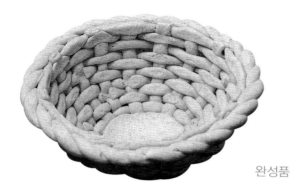

완성품

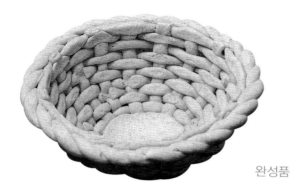

만드는 과정

1. 바구니 반죽을 긴 막대형으로 밀어펴 여러 개를 준비한다.
 〈사진 ①〉

2. 지름 16cm 정도의 반구형 볼을 뒤집어 쇼트닝을 바른 후 위에
 과정 1의 반죽들을 일정 간격으로 올린다. 〈사진 ②〉
 – ①의 반죽은 홀수로 올려야 한다.

3. 과정 2의 가운데를 밀대로 평평히 밀어펴준다. 〈사진 ③〉

4. 미리 올려둔 반죽 사이에 과정 1의 반죽을 엇갈려 넣어가면서 볼
 전체를 감싼다. 〈사진 ④〉
 – 엇갈려 넣는 반죽이 끝나는 지점에서 또 한 개의 반죽을 연결해 가며
 볼 전체를 감싸준다.

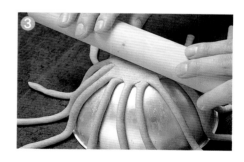

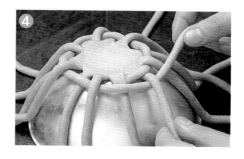

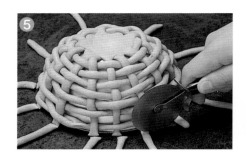 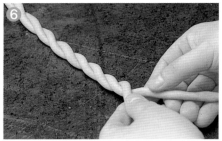

5. 볼 전체를 반죽으로 다 엮은 후 커터로 볼 주변의 남은 부분을
 깔끔히 잘라낸다. 〈사진 ⑤〉

6. 바구니 반죽을 적당량 떼어내 과정 1의 반죽보다 조금 굵게 두
 가닥을 밀어펴 서로 꼬아준다. 〈사진 ⑥〉

7. 과정 6을 바구니의 맨 아랫단과 맨 위쪽에 링 형태로 둘러 붙인
 다. 〈사진 ⑦, ⑧〉

8. 노른자를 과정 7 전체에 칠한 후 150℃ 오븐에서 30분간 굽고,
 다시 쇼트닝을 발라 100℃에서 3~4시간 굽는다.

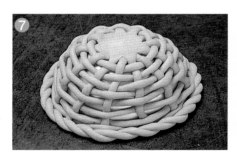 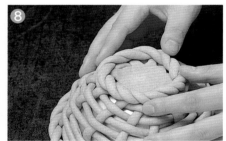

Tip 과일 바구니 응용

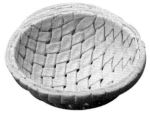

완성품

1. 바구니 반죽을 2mm 두께로 밀어편 후 1.5cm 너비로 길게 재단한다. 〈사진 ①, ②〉
2. 지름 16cm 정도의 반구형 볼을 뒤집어 쇼트닝을 바른 후 위에 과정 1의 반죽을 촘촘히 올린다. 〈사진 ③〉
3. 과정 2 반죽 사이사이에 같은 너비의 긴 막대형 반죽을 엇갈려 넣어 격자무늬를 완성한다. 〈사진 ④〉
- 반죽을 격자무늬로 만든 후 볼 위에 올려붙여도 좋다.
4. 볼 주변의 남은 부분을 깔끔히 잘라내 정리한다. 〈사진 ⑤〉
5. 과정 1의 반죽을 두 겹으로 맨 아랫단에 둘러 붙이고 스틱으로 눌러 자국을 내준다. 〈사진 ⑥〉
6. 노른자를 칠해 150℃에서 30분간 구운 후 쇼트닝을 발라 100℃에서 3~4시간 더 굽는다.

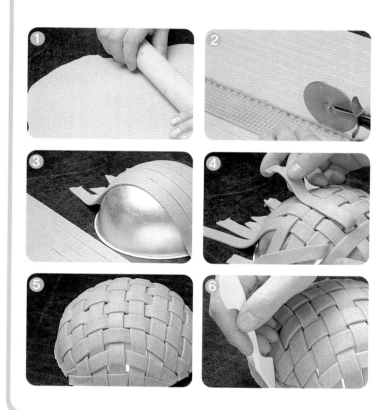

접시 바구니 Dish Basket

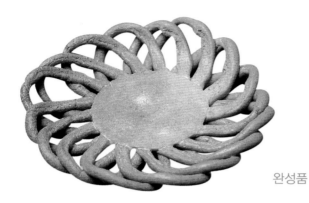

완성품

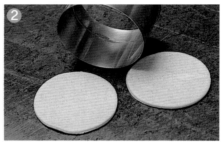

만드는 과정

1. 바구니 반죽을 적당량 떼어내 16cm 길이의 막대형으로 밀어펴 15개 정도를 준비한다. 〈사진 ①〉

2. 바구니 반죽을 두께 2mm로 밀어편 후 지름 8cm 링틀로 찍어 2장을 만든다. 〈사진 ②〉

3. 과정 2의 원형 반죽 1장 위에 과정 1의 반죽을 일정 간격으로 둘러 붙인다. 〈사진 ③, ④〉

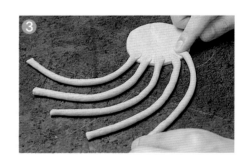
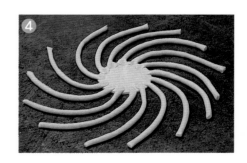

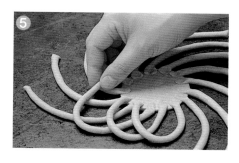

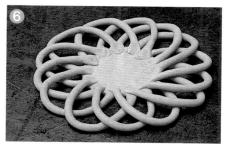

4. 둘러 붙인 반죽들을 차례로 고리모양처럼 붙여준다. 〈사진 ⑤, ⑥〉

5. 과정 2의 원형 반죽 1장을 과정 4의 가운데에 올려붙인 후 쇼트
 닝을 칠한 볼 안에 담는다. 〈사진 ⑦, ⑧〉

6. 150℃ 오븐에서 30분간 구워낸다.

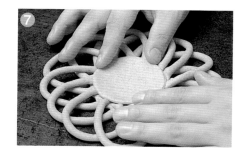

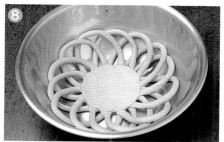

🌸 하트 바구니 Heart Basket

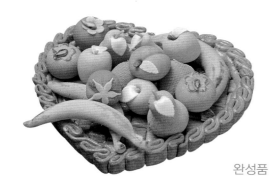

완성품

만드는 과정

1. 바구니 반죽을 2mm 두께로 밀어편 후 1.5cm 너비로 길게 재단한다. 〈사진 ①〉
2. 과정 1의 반죽 사이사이에 같은 너비의 긴 막대형 반죽을 엇갈려 넣어 격자무늬를 완성한다. 〈사진 ②〉
3. 과정 2를 하트 모양의 틀로 찍어낸 후 가장자리를 따라 5mm 정도 잘라낸다. 〈사진 ③, ④〉

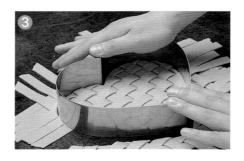

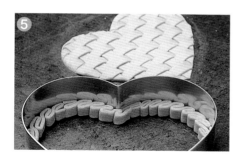

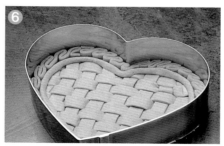

4. 하트 모양의 틀 안에 쇼트닝을 바른 후 1.5cm 너비의 긴 막대형 반죽을 물결무늬처럼 주름잡아 옆면에 세워 붙여준다. 〈사진 ⑤〉

5. 틀 안에 과정 3의 반죽을 깔아준 후 긴 막대형으로 밀어편 바구 니 반죽을 하트 무늬를 따라 붙여 마무리한다. 〈사진 ⑥〉

6. 과정 5를 철판에 올리고 노른자를 칠해 150℃에서 30분간 구운 후 쇼트닝을 발라 100℃에서 3~4시간 더 굽는다. 〈사진 ⑦〉

7. 미리 만들어 둔 과일들을 바구니 안에 보기 좋게 올려 담는다. 〈사진 ⑧〉

 – 바구니 안에 과일을 올려붙일 때는 접착용 반죽을 이용해서 고정시킨다.

 – 접착용 반죽 재료 배합률 → 녹인 젤라틴 100%, 따뜻한 물 100%, 호밀 가루 적당량

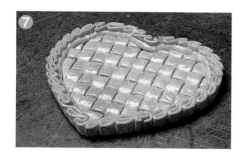

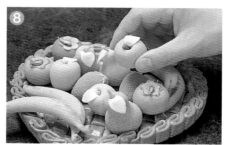

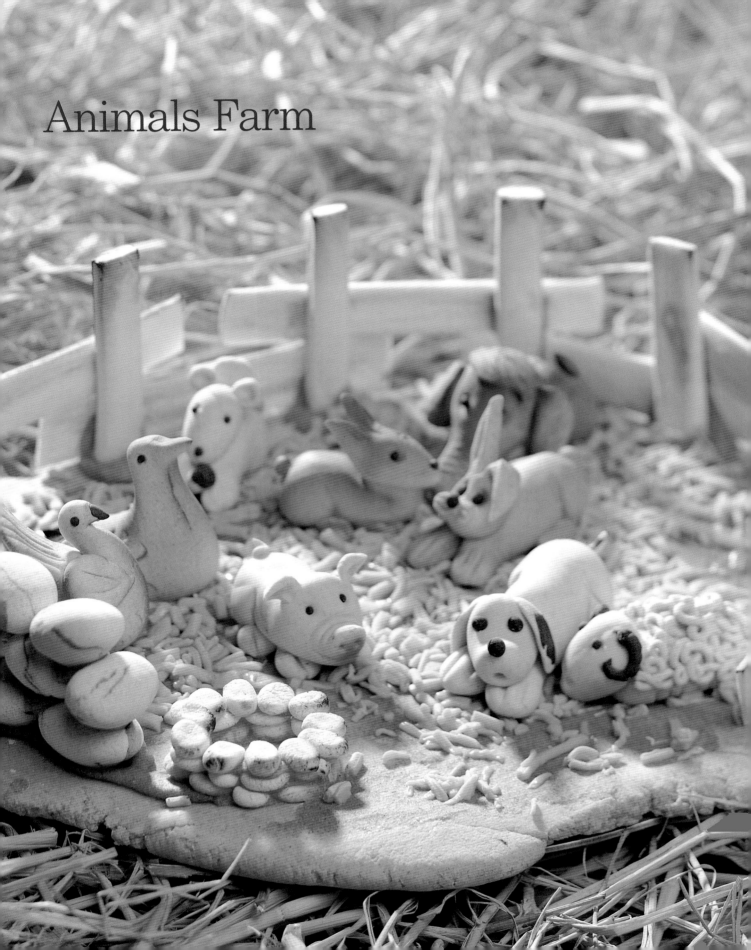

Animals Farm

과일 반죽

과일 모양을 만들 때 사용하는 빵 공예용 반죽으로 식용 색소를 첨가해 반죽을 만드는데 활용한다. 단, 반죽의 굳기가 무른편이어서 형태를 오래 유지할 수 없으므로 '소금 반죽'을 1:1 비율로 섞어서 사용하면 과일 제조용 반죽으로 적합하다.

재료 배합률 ➔ 중력분 600g, 박력분 600g, 전분 600g, 시럽 1,150g

시럽 / 재료 배합률 ➔ 물 100%, 설탕 100%, 물엿 30%
전 재료를 넣고 100℃로 끓인 후 식혀서 사용한다.

만드는 과정

1. 전 재료를 훅으로 저속 믹싱해 반죽이 한 덩어리로 뭉쳐지는 클린업 단계까지 믹싱한다.
2. 색깔 있는 반죽을 만들 때는 식용 색소를 소량 첨가해 함께 치대주면 된다.

동물 공예품 반죽

만드는 과정

'과일 반죽', '소금 반죽', '호밀 반죽'을 2 : 2 : 1로 섞어서 사용한다. 이 반죽은 동물 공예처럼 섬세한 작업을 하기에 적합한 반죽으로 마지팬 공예 반죽과 되기가 비슷하다. 바로 사용하지 않는 반죽은 랩으로 싸서 실온에서 보관하며, 사용하기 직전 시럽을 넣고 치대 되기를 맞춰준다.

소금 반죽

과일 반죽에 동등한 비율로 섞어 과일 제품을 만들 때 사용한다. 과일 반죽의 크기를 단단하게 만들어 주고, 색을 부드럽게 완화시키는 소금 반죽은 만든 형태를 그대로 유지할 수 있으므로 돌이나 상자 등을 만들 때 활용하기도 한다.

재료 ➔ 호밀가루 500g, 박력분 500g, 맛소금 1,000g, 물 500~600g

만드는 과정

전 재료를 볼에 넣고 훅으로 저속 믹싱해 반죽이 한 덩어리로 뭉쳐지는 클린업 단계에서 믹싱을 완료한다.

호밀 반죽

섬세한 작업이 필요한 빵 공예에 주로 사용되는 호밀 반죽은 작업성을 높이기 위해 글루텐이 적게 잡히는 중력분을 사용하고 보습 효과가 있는 물엿을 시럽에 사용했다.

재료 배합률 ➔ 호밀가루 500g, 박력분 500g, 시럽 600~625g

만드는 과정

전 재료를 볼에 넣고 훅으로 저속 믹싱해 반죽이 한 덩어리로 뭉쳐지는 클린업 단계에서 믹싱을 완료한다.

🌿 강아지 Puppy

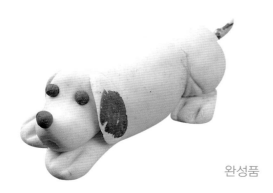

완성품

만드는 과정

1. 동물 공예용 반죽을 30g(몸통), 7g(머리) 떼어내 둥글린다.
2. 몸통 부분의 반죽을 원통형으로 밀어편 후 1/4 지점을 손가락으로 문질러 앞다리 부분과 몸, 엉덩이 부분으로 나눈다. 〈사진 ①〉
3. 앞다리 부분의 가운데를 마지팬 스틱으로 자른 후 잘린 면이 바닥으로 향하도록 반죽을 약간 돌려 매만져 준다. 〈사진 ②〉
4. 마지팬 스틱으로 눌러 발가락을 표시하고, 엉덩이 양쪽 아래 부분에 뒷다리를 표시해준다. 〈사진 ③〉
5. 동물 공예용 반죽을 2g씩 두개 떼어내 긴 물방울 모양으로 만든다. 〈사진 ④〉

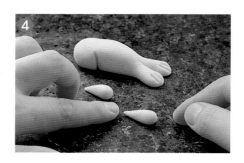

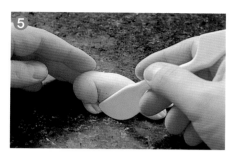

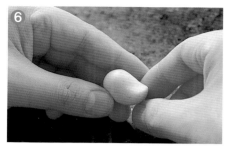

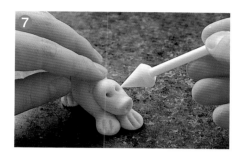

6. 과정 5를 뒷다리 부분 밑에 붙인 후 마지팬 스틱으로 눌러 발가
 락을 표시한다. 〈사진 ⑤〉
 - 물을 접착제로 사용한다.

7. 머리 부분 반죽을 타원형으로 둥글린 후 손가락으로 매만져 눈
 과 입 부분을 모양 잡는다. 〈사진 ⑥〉

8. 원뿔형 스틱으로 눌러 입과 두 눈을 표시한 후 몸통 앞다리 위쪽
 에 머리 부분을 올려붙인다. 〈사진 ⑦〉

9. 동물 공예용 반죽에 검정 색소를 섞어 소량 떼어낸 후 좁쌀 모양
 으로 둥글려 두 눈과 코로 붙여준다. 〈사진 ⑧〉

10. 동물 공예용 반죽을 1g씩 두개 떼어내 약간 길게 밀어펴고 손
 가락으로 눌러 납작한 형태의 귀로 만든 후 그 위에 검정색 반
 죽을 약간 작은 크기로 만들어 붙여 머리 부분 양옆에 붙인다.
 〈사진 ⑨〉

11. 엉덩이 뒷부분에 꼬리를 만들어 붙인 후 철판에 올려 100℃ 오
 븐에서 1시간 정도 굽는다. 〈사진 ⑩〉

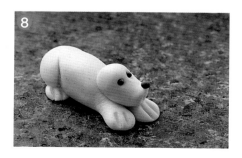

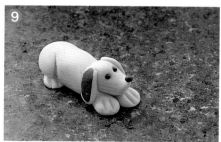

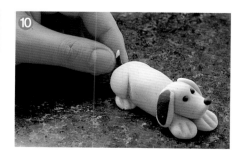

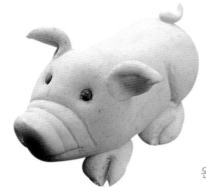

돼지 Pig

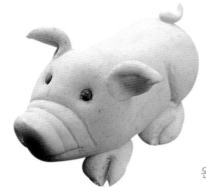

완성품

 1

 2

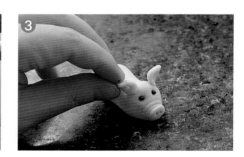 3

만드는 과정

1. 동물 공예용 반죽 24g을 떼어내 둥글린 후 반죽의 1/3 지점을 손가락으로 문질러 머리와 몸통 부분으로 구분 짓는다. 〈사진 ①〉

2. 두 손가락으로 머리 부분의 앞쪽을 잡아 늘려 코와 입 부분을 만들고, 커터형 마지팬 스틱으로 콧잔등에 주름을 3줄 정도 표시한다.

3. 콧구멍을 만들고, 입 부분의 아래쪽을 커터로 자른다. 〈사진 ②〉

4. 마지팬 스틱으로 코 윗부분 양쪽을 눌러 눈을 표시해 준 후 검정 색소를 섞은 반죽을 좁쌀 크기로 둥글려 눈 위에 붙인다.

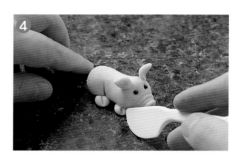 4

5. 소량의 반죽을 떼어내 타원형으로 만들고 가운데를 마지팬 스틱으로 눌러 두개의 귀를 만든 후 머리 양쪽에 붙여준다. 〈사진 ③〉

6. 엉덩이 양쪽 아래 부분에 마지팬 스틱으로 뒷다리를 표시해 준다.

7. 반죽을 소량으로 4개 떼어내 긴 물방울 모양으로 만든 후 앞발과 뒷발로 붙이고, 마지팬 스틱으로 눌러 발가락을 표시한다.
 〈사진 ④〉

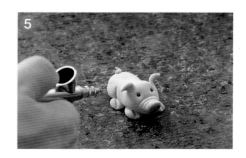 5

8. 꼬리를 붙인 후 철판에 올려 100℃ 오븐에서 1시간 정도 굽는다.

9 식힌 후 전체에 빨간 색소를 연하게 에어브러시한다. 〈사진 ⑤〉

🌿 사슴 Deer

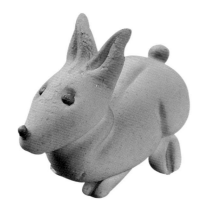

완성품

만드는 과정

1. 동물 공예용 반죽을 24g 떼어내 원통형으로 밀어편 후 1/4 지점을 손가락으로 문질러 목 부분을 만들고 몸통 부분에 눌러 붙인다. 〈사진 ①〉

2. 몸통 뒷부분 엉덩이 양옆에 마지팬 스틱으로 뒷다리를 표시해 준다.

3. 동물 공예용 반죽을 소량으로 4개 떼어내 긴 타원형으로 만든 후 몸통 밑에 앞발, 뒷발로 붙여주고 마지팬 스틱으로 눌러 발가락을 표시해준다. 〈사진 ②〉

4. 반죽 6g을 떼어내 한쪽이 뾰족한 원뿔형으로 만든 후 마지팬 스틱으로 뾰족한 부분을 반으로 잘라 귀를 만든다. 〈사진 ③〉

5. 마지팬 스틱으로 양쪽 귀의 가운데를 눌러 홈을 내주고, 눈도 표시해 준 후 몸통 부분 위에 올려붙인다. 〈사진 ④〉

6. 검정 색소를 섞은 반죽을 좁쌀 크기로 둥글려 눈과 코로 붙인 후 원형의 꼬리를 만들어 붙이고, 100℃ 오븐에서 1시간 정도 굽는다.

7. 식힌 후 갈색으로 에어브러시한다.

🌺 토끼 Robbit

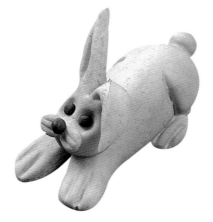

완성품

만드는 과정

1. 동물 공예용 반죽 30g을 떼어내 원통형으로 밀어편 후 1/4 지점을 손가락으로 문질러 앞다리 부분과 몸, 엉덩이 부분으로 나눈다. 〈사진 ①〉

2. 앞다리 부분 가운데를 마지팬 스틱으로 자른 후 발가락을 표시하고, 엉덩이 아래쪽에는 뒷다리를 표시해 준다. 〈사진 ②〉

3. 동물 공예용 반죽 9g을 떼어내 둥글린 후 한쪽이 뾰족한 원뿔형으로 만들고, 마지팬 스틱으로 뾰족한 부분을 반으로 잘라 귀를 만든다. 〈사진 ③〉

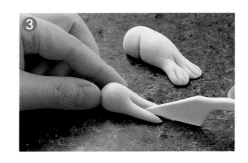

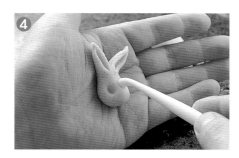

4. 마지팬 스틱으로 양쪽 귀의 가운데를 눌러 홈을 내주고, 봉형 스틱으로 눈을 표시한 후 머리 부분을 몸통 위에 올려붙인다. 〈사진 ④〉

5. 동물 공예용 반죽을 소량으로 두개 떼어내 타원형으로 만들고 마지팬 스틱으로 눌러 수염을 표시해 붙인다.

6. 검정 색소를 섞은 반죽을 좁쌀 크기로 둥글려 눈과 코로 만들어 붙이고 한쪽 귀를 아래쪽으로 접어 내려 고정시킨다. 〈사진 ⑤〉

7. 동물 공예용 반죽을 2g씩 두개 떼어내 긴 물방울 모양으로 만든 후 몸통 밑에 뒷발로 붙여주고, 발가락을 표시한다.

8. 소량의 동물 공예용 반죽을 동그랗게 둥글려 꼬리를 만든 후 엉덩이 뒤쪽에 붙여주고, 100℃ 오븐에서 1시간 정도 굽는다. 〈사진 ⑥〉

9. 식힌 후 갈색으로 연하게 에어브러시한다.

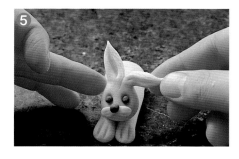

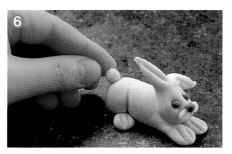

🌸 비둘기 Dove

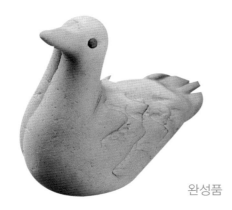

완성품

만드는 과정

1. 동물 공예용 반죽 38g을 떼어낸 후 ㄴ자 형태로 모양을 잡아 머리와 몸통 부분으로 나눈다. 〈사진 ①〉
2. 머리 부분의 끝을 손가락으로 뾰족하게 만들어 부리 부분을 만들고 몸통 끝부분도 갸름한 형태로 모양을 잡는다. 〈사진 ②〉
3. 원뿔형 마지팬 스틱으로 머리 부분 양옆을 눌러 눈을 표시하고 검정 색소를 섞은 반죽을 좁쌀 크기로 둥글려 위에 붙여준다. 〈사진 ③〉
4. 몸통 부분을 가위로 집어 깃털을 표시한 후 철판에 올려 100℃ 오븐에서 1시간 정도 굽는다. 〈사진 ④〉
5. 식힌 후 검정 색소를 엷게 에어브러시한다.

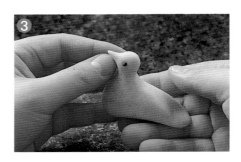
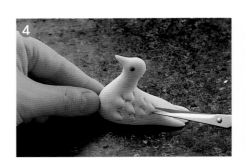

양 Sheep

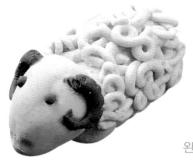

완성품

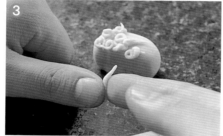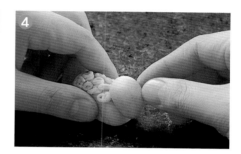

만드는 과정

1. 동물 공예용 반죽을 20g 떼어내 직육면체로 모양을 잡는다.
 〈사진 ①〉
2. 과정 1의 몸통 옆면에 마지팬 스틱으로 양털처럼 무늬를 내준다.
 〈사진 ②〉
3. 동물 공예용 반죽을 소량으로 여러 개 떼어내 얇게 밀어편 후 말
 아서 몸통 위에 겹쳐 붙인다. 〈사진 ③〉
4. 동물 공예용 반죽을 7g 떼어내 역삼각형으로 머리 모양을 잡은
 후 몸통 앞쪽 위에 올려붙인다. 〈사진 ④〉
5. 마지팬 스틱으로 눌러 눈을 표시하고 검정 색소를 섞은 반죽을
 좁쌀 크기로 둥글려 눈 위에 붙인다.
6. 검정색 반죽을 소량으로 두개 떼어내 얇게 밀어편 후 마지팬 스
 틱으로 무늬 내 뿔을 만든다. 〈사진 ⑤〉
7. 머리 부분 양쪽에 과정 6의 뿔을 붙이고 철판에 올려 100℃ 오
 븐에서 1시간 정도 굽는다. 〈사진 ⑥〉

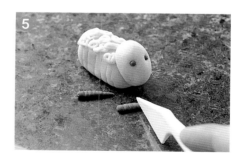

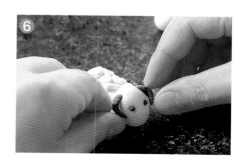

자갈 Pebbles

완성품

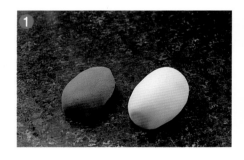

만드는 과정

1. 기본 소금 반죽과 검정 색소를 소량 섞어 만든 소금 반죽을 각각
 준비한다. 〈사진 ①〉

2. 기본 소금 반죽과 검정색 소금 반죽을 5 : 1 비율로 섞어 마블
 무늬를 내준다. 〈사진 ②〉

3. 과정 2의 반죽을 8g씩 떼어내 타원형의 자갈을 만든 후 철판에
 올려 100℃ 오븐에서 1시간 정도 굽는다. 〈사진 ③〉

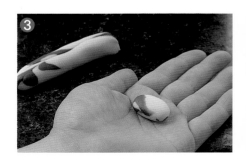

🌸 울타리 Fence

완성품

만드는 과정

1. 기본 과일 반죽을 적당히 밀어편 후 빨간 색소를 소량 섞어 만든 과일 반죽을 가운데 넣고 말아서 긴 막대형으로 만든다.
 – 색소를 넣은 반죽은 구운 후 나이테 효과를 내게 한다.

2. 과정 1을 스크레이퍼 등으로 적당량 분할한 후 밀대로 밀어편다. 반죽은 각각 두께 2mm, 두께 5mm로 밀어펴 준비한다. 〈사진 ①〉

3. 과정 2의 반죽을 11cm×2cm(두께 2mm), 7cm×1.5cm(두께 5mm)로 재단한 후 철판에 올려 100℃ 오븐에서 1시간 정도 굽는다. 〈사진 ②〉

✿ 마무리 데코레이션

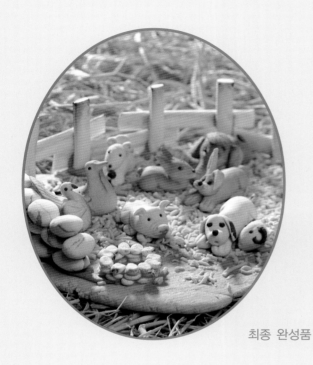

최종 완성품

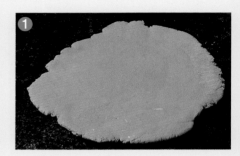

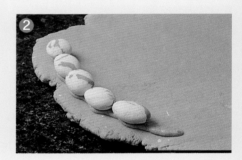

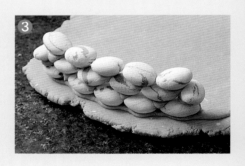

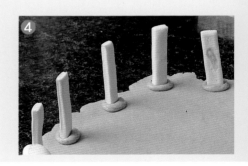

마무리 과정

1. 호밀 반죽을 두께 5mm로 밀어펴고 적당한 크기로 재단해 100℃ 오븐에서 1시간 정도 굽는다. 〈사진 ①〉

2. 과정 1을 식힌 후 한쪽 가장자리에 접착용 반죽을 짜주고 그 위에 자갈을 올려붙인다. 〈사진 ②〉
 - 접착용 반죽 재료 배합률 / 녹인 젤라틴 100%, 따뜻한 물 100g, 호밀가루 적당량
 - 젤라틴을 물에 불려 녹인 후 따뜻한 물과 함께 섞어주고, 호밀가루를 넣어가면서 적당한 되기로 섞는다.

3. 과정 2 위에 다시 접착용 반죽을 짜주고 자갈을 차례로 올려붙여 3층으로 쌓는다. 〈사진 ③〉

4. 미리 재단해서 구워둔 울타리용 반죽 중 7cm×1.5cm(두께 5mm) 크기의 것을 자갈 쌓은 것 옆쪽으로 일정 간격을 두고 세워 접착용 반죽으로 고정시킨다. 〈사진 ④〉
 - 중간 중간 100℃ 정도의 오븐에 넣어 접착용 반죽이 굳을 때까지 구우면서 작업한다.

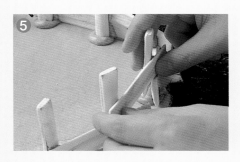

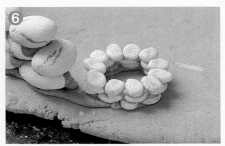

5. 과정 4의 사이에 11cm×2cm(두께 2mm) 크기의 울타리용 반
 죽을 가로로 2단을 만들어 붙여 울타리를 완성한다. 〈사진 ⑤〉

6. 기본 소금 반죽에 소량의 빨간 색소를 섞은 후 다시 기본 소금
 반죽과 함께 섞어 마블 무늬를 내주고, 소량씩 분할해 작은 자갈
 모양으로 성형한다.

7. 과정 6을 100℃ 오븐에서 1시간 정도 구운 후 식혀 접착용 반죽
 을 사용해 우물 모양으로 3층을 쌓아 고정시킨다. 〈사진 ⑥〉

8. 초록색 색소를 섞은 과일 반죽을 두께 1mm로 밀어펴고 1cm 간
 격으로 재단한 후 90° 돌려 다시 1mm 간격으로 촘촘히 잘라
 잔디를 만든다. 〈사진 ⑦, ⑧〉

9. 울타리 안에 접착용 반죽을 적당량 짜서 손으로 고루 펴 바른 후
 과정 8의 잔디를 뿌려준다. 〈사진 ⑨〉

10. 미리 만들어 둔 동물들을 잔디 위에 올려붙여 마무리한다.
 〈사진 ⑩〉

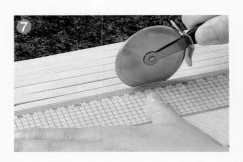

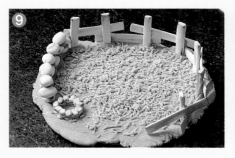

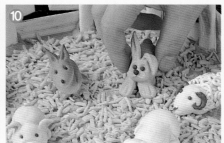

Houses

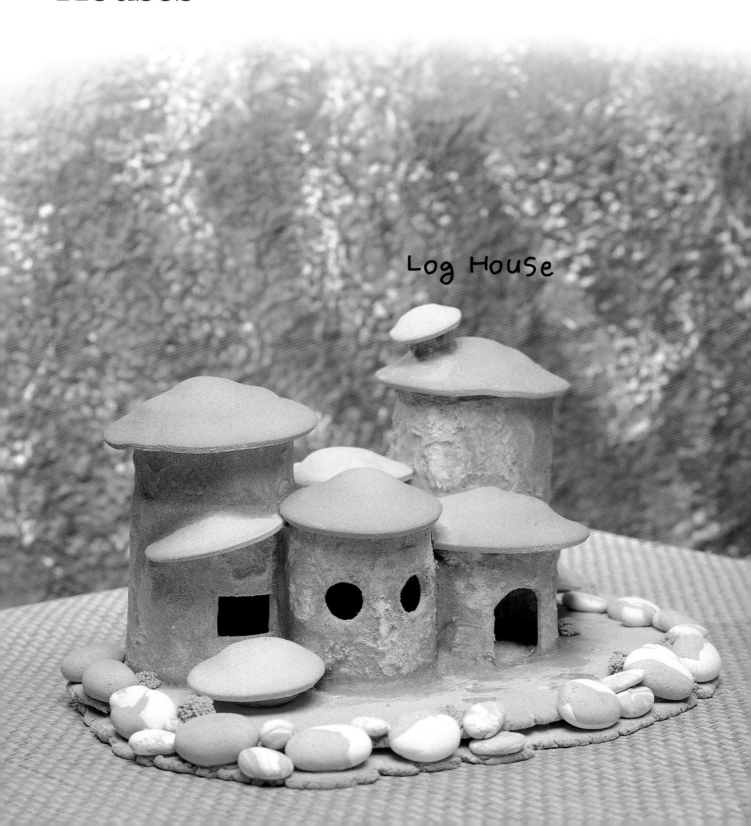

Log House

호밀 반죽

재료 배합률 ➔ 호밀가루 500g, 박력분 500g, 시럽 600~625g
시럽 / 재료 배합률 ➔ 물 100%, 설탕 100%, 물엿 30%
전 재료를 넣고 100℃로 끓인 후 식혀서 사용한다.

만드는 과정

1. 전 재료를 볼에 넣고 훅으로 저속 믹싱해 반죽이 한 덩어리로 뭉쳐지는 클린업 단계에서 믹싱을 완료한다.
2. 바로 사용하지 않는 반죽은 랩으로 싸서 실온에서 보관하며, 사용하기 직전 시럽을 넣고 치대 되기를 맞춰준다.

접착용 반죽

재료 배합률 ➔ 녹인 젤라틴 100%, 따뜻한 물 100%,
호밀가루 적당량

만드는 과정

1. 젤라틴을 물에 불려 녹인 후 따뜻한 물과 함께 섞어주고, 호밀가루를 넣어가면서 적당한 되기를 만든다.
2. 반죽의 되기가 단단해지면 중탕해서 부드럽게 풀어준 후 사용한다.

🌺 통나무집 Log House

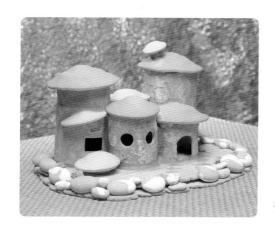

완성품

만드는 과정

1. 호밀 반죽을 3mm 두께로 밀어편다. 〈사진 ①〉
2. 다양한 높이와 지름의 원통형 캔을 준비해 과정 1의 반죽 위에 굴려 자국을 내준다. 〈사진 ②〉
3. 마지팬 스틱으로 자국낸 곳을 재단한다. 〈사진 ③〉
4. 여러 종류의 원통형 캔에 종이를 두른 후 여분을 잘라내고 테이프로 고정시킨다. 〈사진 ④, ⑤〉

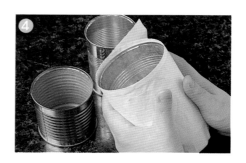

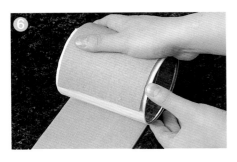

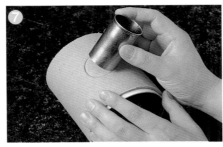

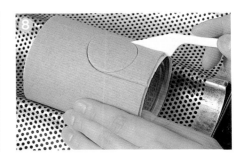

5. 과정 3의 반죽으로 과정 4의 캔을 감싼다. 〈사진 ⑥〉

6. 작은 원형틀과 마지팬 스틱을 이용해 창문과 문 모양을 표시해
 준다. 〈사진 ⑦, ⑧〉

7. 타공판(바게트틀) 위에 과정 6을 올려 150℃ 오븐에서 30분 정
 도 구워낸다. 〈사진 ⑨〉

8. 과정 7을 구운 후 뜨거울 때 칼로 창문, 문을 떼어내고 종이를
 두른 캔을 빼낸다. 〈사진 ⑩, ⑪〉

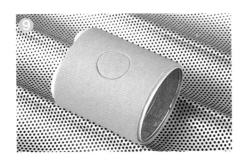

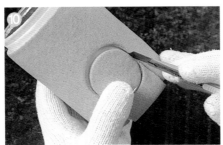

9. 과정 8이 식으면 전체에 접착용 반죽을 발라 표면이 거친 느낌
 이 나도록 만든다. 〈사진 ⑫〉

10. 과정 9에 호밀 가루를 골고루 묻힌다. 〈사진 ⑬〉

11. 원통형 캔의 지름과 동일한 크기로 마분지를 재단한 후
 한쪽을 중심에서부터 가장자리까지 잘라준다. 〈사진 ⑭〉

12. 시접이 1cm 정도가 되도록 과정 11의 자른 부분을 겹치고 스테
 이플러로 고정시켜 고깔 모양을 만든다. 〈사진 ⑮〉

13. 호밀 반죽을 3mm 두께로 밀어펴 캔의 지름보다 2cm 크게 재
 단한 후 과정 12의 고깔 위에 얹어 모양을 잡아주고 150℃ 오
 븐에서 30분 정도 굽는다. 〈사진 ⑯〉

14. 호밀 반죽을 4mm 두께로 밀어편 후 적당한 크기로 재단해
 150℃ 오븐에서 30~40분 정도 구워 밑받침을 만든다.
 〈사진 ⑰〉

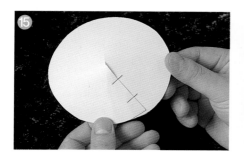 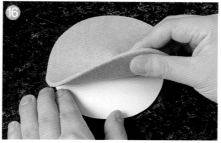 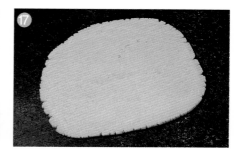

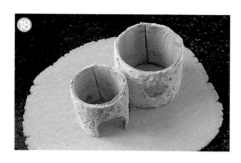

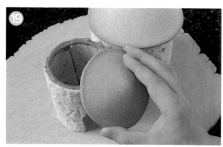

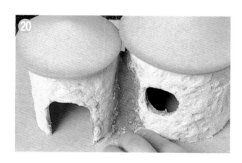

15. 과정 10의 집을 밑받침 위에 접착용 반죽을 이용해 올려붙인다.
 〈사진 ⑱〉

16. 집 위쪽에 접착용 반죽을 짜준 후 과정 13의 지붕을 붙여 고정
 시킨다. 〈사진 ⑲〉

17. 집과 집 사이를 접착용 반죽을 짜서 붙여주고, 호밀가루를 묻힌
 부분에 물을 스프레이한다. 〈사진 ⑳, ㉑〉

18. 크기가 다른 집들을 균형을 맞춰 밑받침 위에 올려붙인 후
 집 사이를 접착용 반죽으로 서로 붙여준다. 〈사진 ㉒〉

19. 밑받침 가장자리를 따라 접착용 반죽을 짜준 후 '자갈'을 올려
 붙이고 군데군데 '잔디'를 올려 마무리한다. 〈사진 ㉓〉
 - 자갈 만드는 방법은 p.227 참고

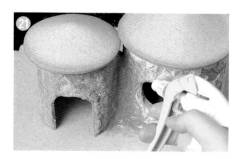

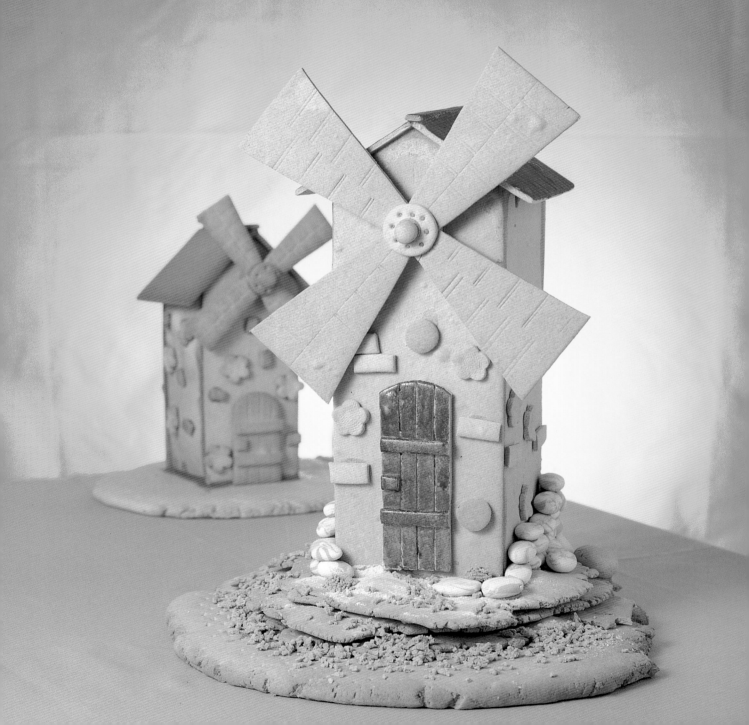

Windmill

🌼 풍차 Windmill

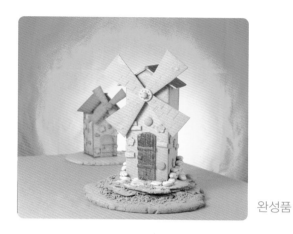

완성품

〈전개도〉

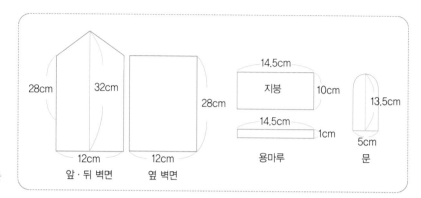

28cm 32cm

12cm
앞·뒤 벽면

28cm

12cm
옆 벽면

14.5cm
지붕
10cm

14.5cm
1cm
용마루

13.5cm

5cm
문

만드는 과정

1. 호밀 반죽을 4mm 두께로 밀어편다.
2. 위 〈전개도〉에서 표시한 크기대로 앞, 뒤, 옆 벽면을 재단한다.
 〈사진 ①, ②〉
3. 〈전개도〉에서 표시한 크기대로 지붕과 용마루를 재단한 후 마지
 팬 스틱으로 자국내 준다. 〈사진 ③, ④〉
4. 아치형의 문을 재단하고 마지팬 스틱을 이용해 세로로 무늬를
 내준다. 〈사진 ⑤〉
5. 1cm, 5cm 크기로 재단한
 직사각형의 호밀 반죽을 문
 위에 간격을 두고 가로로 붙
 여주고, 문고리도 붙인다.
 〈사진 ⑥〉

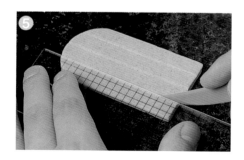

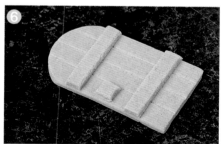

〈전개도〉

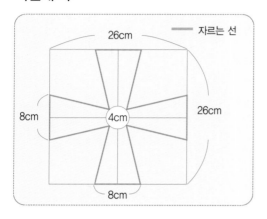

26cm

자르는 선

8cm

4cm

26cm

8cm

Tip 반죽을 칼로 재단할 때 주의할 점

❖ 반죽을 처음부터 끝까지 같은 방향으로 자르면 반죽이
말릴 수 있으므로 반죽을 칼로 재단할 때는 한쪽 끝에
서부터 길이의 1/2 정도를 자르고, 다시 반대쪽에서부
터 남은 1/2의 길이를 잘라주어야 한다.

6. 호밀 반죽을 2.5mm 두께로 밀어편 후 '전개도' 대로 풍차의 날
개를 그려주고 칼로 재단한다. 먼저 가로, 세로 26cm의 정사각
형을 재단하고, 4등분으로 나눠 표시한다. 그 다음 정 가운데를
지름 4cm의 원형틀로 눌러주고, 〈전개도〉에서의 길이대로 4개의
풍차 날개를 재단한다. 〈사진 ⑦∼⑨〉

7. 과정 6의 풍차 날개 위에 마지팬 스틱으로 무늬를 내준다.
〈사진 ⑩〉

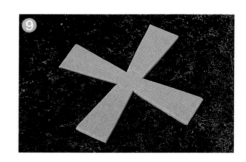

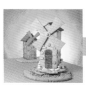

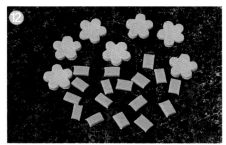

8. 두께 2.5mm로 밀어편 호밀 반죽을 지름 4cm의 원형틀로 세개 찍어낸 후 한개는 지름 2mm 모양깍지 끝으로 가운데와 가장자리를 따라 구멍을 뚫어준다. 〈사진 ⑪〉

9. 지름 1cm로 재단한 원형 반죽을 과정 8의 반죽(여러 개의 구멍을 뚫어준 것) 가운데 붙인다.

10. 호밀 반죽을 3mm 두께로 밀어편 후 일부는 작은 사각형으로 재단하고, 일부는 꽃 모양틀로 찍어낸다. 〈사진 ⑫〉

11. 재단한 모든 반죽을 철판에 올려 150℃ 오븐에서 30분 정도 굽는다.

12. 호밀 반죽을 각각 4mm, 1cm 두께로 밀어편 후 적당한 크기로 재단해 150℃ 오븐에서 30~40분 정도 구워 밑받침을 만든다.

13. 1cm 두께의 밑받침 위에 4mm 두께의 밑받침을 2~3개정도 겹쳐 올려붙인다.

14. 구워서 식힌 앞, 뒤, 옆 벽면을 접착용 반죽을 이용해 서로 붙여준다. 〈사진 ⑬, ⑭〉

15. 문을 집 앞면 아래쪽에 붙이고, 지붕과 용마루도 붙여준다. 〈사진 ⑮, ⑯〉

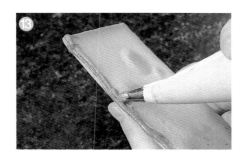

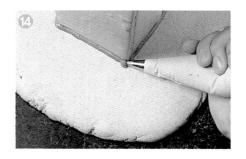

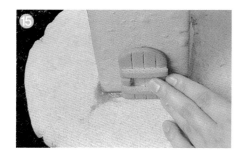

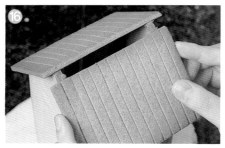

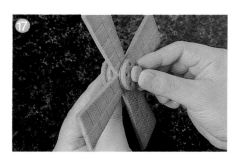 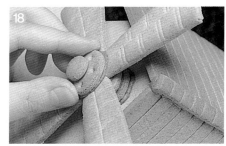 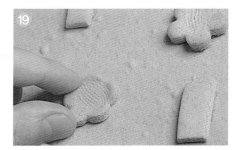

16. 풍차 날개 앞쪽 가운데 구워서 식힌 과정 9를 붙이고, 날개 뒤
 쪽에는 남은 두개의 원형반죽(지름 4cm)을 붙인 후 집 앞면 위
 쪽에 올려붙인다. 〈사진 ⑰, ⑱〉

17. 구워서 식힌 작은 사각형, 꽃 모양의 반죽들을 벽면에 보기 좋
 게 붙여준다. 〈사진 ⑲〉

18. 옆, 뒤 벽면 아래쪽에 '자갈'을 여러층으로 올려붙인다.
 〈사진 ⑳〉

19. 초록색 '잔디'를 집 앞쪽에 고루 뿌려 접착시킨다. 〈사진 ㉑〉

20. 지붕과 문에 커피 엑기스를 붓으로 칠해 마무리한다. 〈사진 ㉒〉

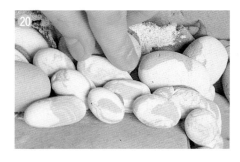 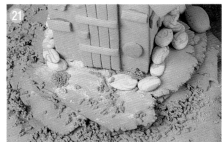 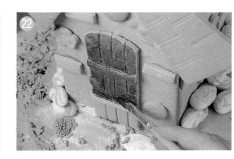

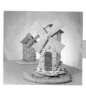

Tip 자갈 만들기

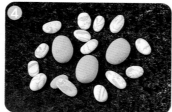

1. 기본 소금 반죽과 검정 색소를 소량 섞어 만든 회색 소금 반죽을 각각 준비한다. 〈사진 ①〉
 – 소금 반죽 재료 → 호밀가루 500g, 박력분 500g, 맛소금 1,000g, 물 500~600g

2. 기본 소금 반죽과 회색 소금 반죽을 3 : 1 비율로 섞어 준다. 〈사진 ②〉

3. 과정 2의 반죽을 적당량 떼어내 납작한 타원형의 자갈을 만든다. 〈사진 ③〉

4. 과정 3을 철판에 올려 100℃ 오븐에서 1시간 정도 굽는다. 〈사진 ④〉

잔디 만들기

1. 과일 반죽에 혼합 초록 색소를 섞어 잘 치대준다. 〈사진 ①〉
 – 과일 반죽 재료 → 중력분 600g, 박력분 600g, 전분 600g, 시럽 1,150g

2. 과정 1의 반죽을 소량 떼어내 체에 내려 잔디를 만든다. 〈사진 ②, ③〉

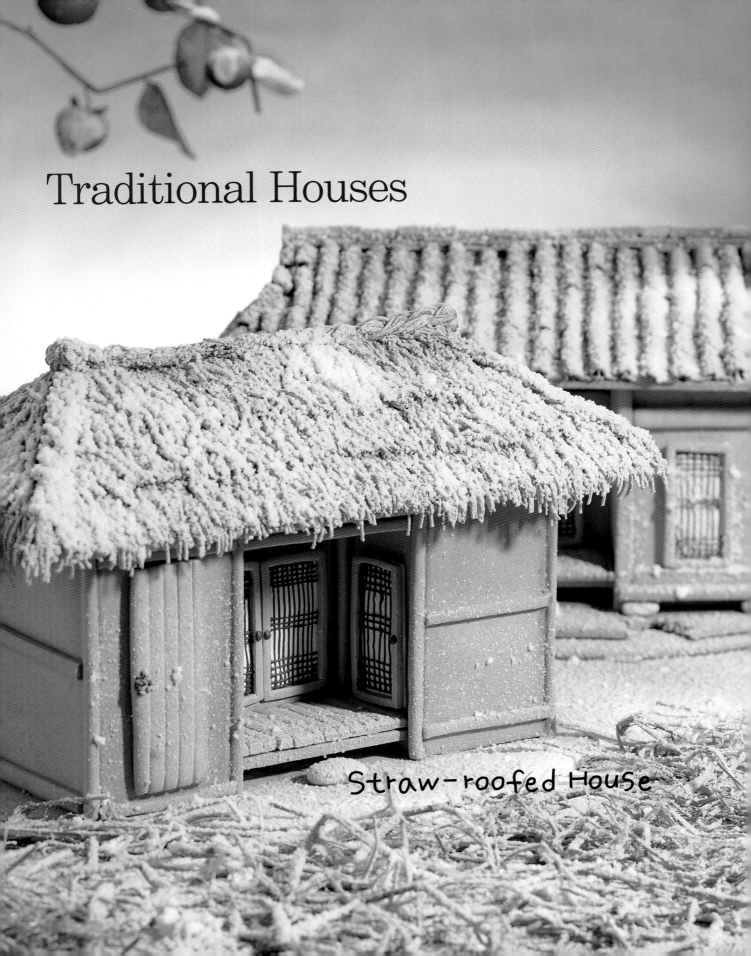

Traditional Houses

Straw-roofed House

호밀 반죽

재료 ➡ 밀 가루 500g, 박력분 500g, 시럽 600~625g
시럽 / 재료 배합률 ➡ 물 100%, 설탕 100%, 물엿 30%
전 재료를 넣고 100℃로 끓인 후 식혀서 사용한다.

만드는 과정

1. 전 재료를 볼에 넣고 훅으로 저속 믹싱해 반죽이 한 덩어리로 뭉쳐지는
 클린업 단계에서 믹싱을 완료한다.
2. 바로 사용하지 않는 반죽은 랩으로 싸서 실온에서 보관하고, 사용하기
 직전에 시럽을 넣고 치대 되기를 맞춰준다.

〈전개도〉

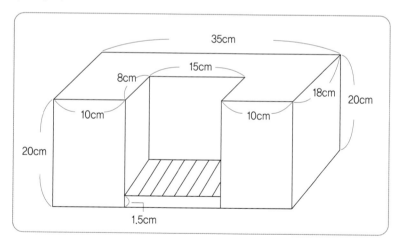

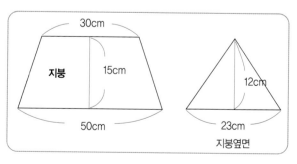

지붕

지붕옆면

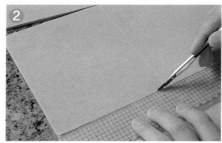

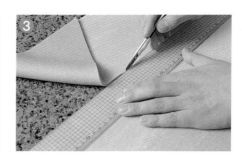

만드는 과정

1. 호밀 반죽을 3.5~4mm 두께로 밀어편다. 〈사진 ①〉
2. 〈전개도〉에서 표시한 크기대로 앞, 뒤, 옆 벽면을 재단한다.
 〈사진 ②, ③〉
 – 반죽을 칼로 재단할 때 주의할 점
 반죽을 처음부터 끝까지 같은 방향으로 자르면 반죽이 밀릴 수 있으므
 로 칼로 반죽을 재단할 때는 한쪽 끝부터 길이의 1/2 정도를 자르고,
 다시 반대쪽에서부터 남은 1/2의 길이를 잘라주어야 한다.
3. 〈전개도〉에서 표시한 크기대로 지붕을 재단하고 나서 과정 2의
 재단한 반죽들과 함께 철판에 올려 150℃ 오븐에서 20~30분
 정도 굽는다. 〈사진 ④〉
4. 호밀 반죽을 두께 4mm로 밀어펴 10cm×5cm로 여러 개 재단
 한 다음 가장자리를 5mm 정도 남기고 안쪽을 잘라내 150℃ 오
 븐에서 10분간 굽는다. 〈사진 ⑤〉
5. 과일 반죽을 두께 2mm로 얇게 밀어편 후 구워서 식힌 과정 4
 의 문을 올려 문 크기대로 재단한다. 여기서 과일 반죽은 문에
 바른 한지를 표현한 것. 얇게 밀어편 과일반죽을 문에 물로 접착
 시킨 뒤 150℃ 오븐에서 살짝 구워낸다. 〈사진 ⑥, ⑦〉

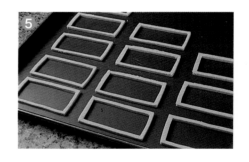

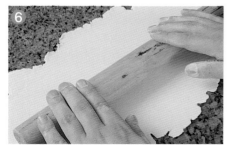

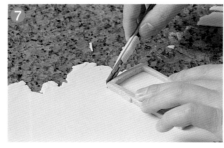

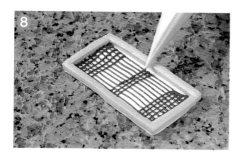

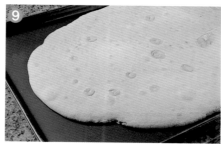

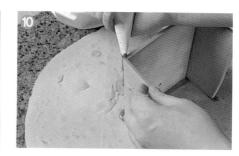

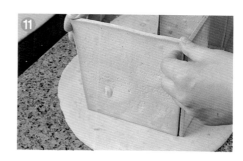

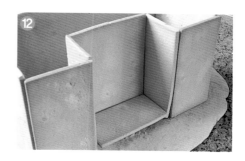

6. 구워서 식힌 한지 위에 글씨 반죽으로 문살을 그린다. 〈사진 ⑧〉
 – 글씨 반죽 재료 배합률 → 흰자 100%, 분당 500%, 코코아 파우더 적당량
 흰자와 분당을 잘 섞어준 후 코코아 파우더를 넣어가면서 적당한 되기
 와 색깔을 만든다.

7. 호밀 반죽을 1~2cm 두께로 밀어펴 적당한 크기로 재단해 150℃
 오븐에서 30~40분 정도 구워 밑받침을 만든다. 〈사진 ⑨〉

8. 구워서 식힌 집 벽면들을 밑받침 위에 접착용 반죽을 사용해 세
 워 붙인다. 우선 대청 부분의 옆, 뒤 벽면부터 밑받침 가운데 앞
 쪽 부분 위에 올려붙인다. 〈사진 ⑩〉
 – 접착용 반죽 재료 배합률은 p.211 참고

9. 과정 8의 대청 부분 벽면에 이어 앞, 옆, 뒤 벽면 전체를 세워
 붙여 집의 기본 구조를 완성한다. 〈사진 ⑪, ⑫〉

10. 호밀 반죽을 4mm 두께로 밀어펴 15cm×8cm 크기로 재단해
 구워낸 것을 대청 부분 바닥에서 1.5cm 위쪽에 올려붙인다.

11. 집 위쪽에 접착용 반죽을 짠 다음 구워서 식힌 지붕을 붙여 고정
 시킨다. 〈사진 ⑬, ⑭〉

12. 호밀 반죽을 5mm 두께로 밀어편 후 0.5cm×20cm 크기로 8개
 를 재단해 손바닥으로 둥글린다.

13. 과정 12의 기둥을 오븐에 구워서 식히고 집의 벽면을 이어붙인
 모서리 부분에 세워 붙인다. 〈사진 ⑮〉

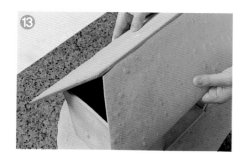

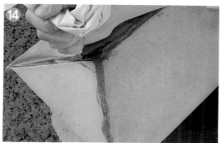

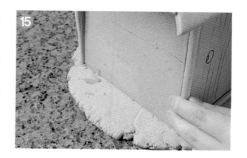

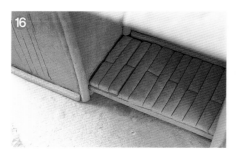

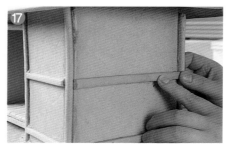

14. 호밀 반죽을 4mm 두께로 밀어펴 15cm×8cm 크기로 재단한 다음 마지팬 스틱으로 마루 무늬를 내 오븐에 굽고 식혀서 대청 부분 위에 올려붙인다. 〈사진 ⑯〉

15. 4mm 두께로 밀어펴 1cm 간격으로 재단한 막대 모양의 반죽을 각 벽면의 가로 길이대로 3개씩 만들어 150℃ 오븐에서 10분간 굽는다.

16. 과정 15의 막대형 반죽을 왼쪽 앞 벽면을 제외한 각 벽면의 위, 중간, 아래 부분에 붙인다. 〈사진 ⑰〉

17. 호밀 반죽을 5mm 두께로 밀어펴 5cm×15cm로 재단하고, 위에 세로로 무늬를 내준 후 150℃ 오븐에서 10분간 굽는다. 이 것을 식혀서 글씨 반죽으로 문고리를 그려주고 왼쪽 앞 벽면 위에 부엌문으로 붙여준다. 〈사진 ⑱〉

18. 과정 6의 문 3개를 대청 부분 벽면에 붙여준다. 〈사진 ⑲〉

19. 호밀 반죽을 2mm 두께로 밀어편 후 국수처럼 촘촘히 잘라 접착용 반죽을 바른 지붕 위에 이엉처럼 가지런히 올려붙인다. 〈사진 ⑳〉

20. 국수처럼 자른 반죽을 서로 꼬아서 지붕의 용마루로 올려붙여 초가집을 마무리하고 오븐에 넣어 말린다. 〈사진 ㉑〉

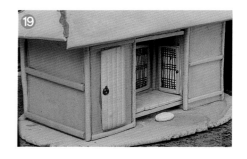

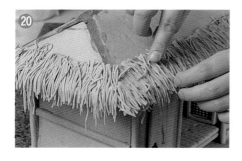

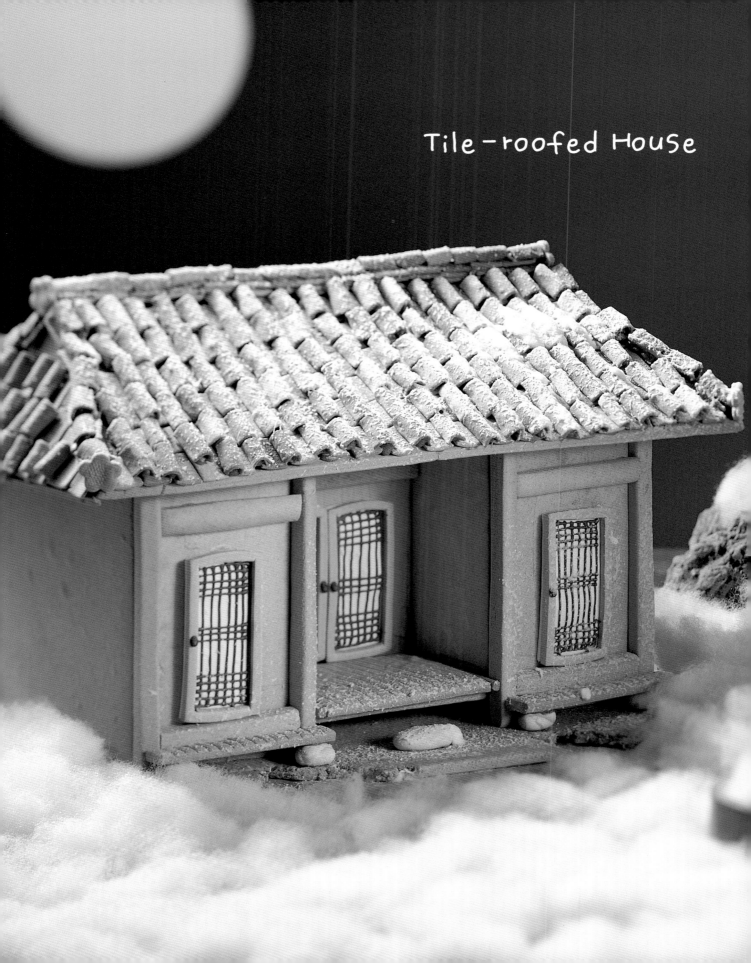

Tile-roofed House

🌸 기와집 Tile – roofed House

〈전개도〉

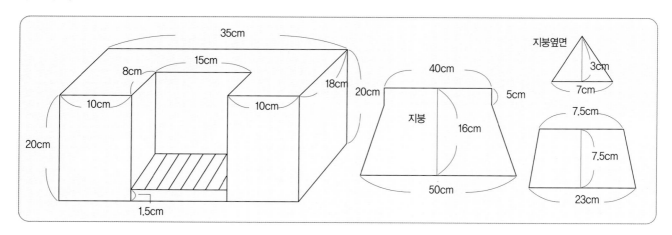

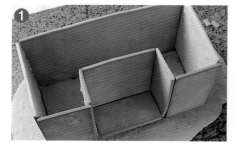

만드는 과정

1. 호밀 반죽을 3.5~4mm 두께로 밀어편 뒤 '전개도'에서 표시한 크기대로 앞, 뒤, 옆 벽면, 지붕을 재단하고, 150℃ 오븐에서 20~30분 정도 굽는다.

2. 초가집 만드는 과정 4~10까지 동일한 방법으로 제조해 집의 기본 구조를 완성하고, 4개의 문을 만들어 준비해 둔다. 〈사진 ①〉

3. 집 위쪽에 접착용 반죽을 짠 다음 구워서 식힌 지붕을 붙여 고정시킨다. 〈사진 ②〉

4. 호밀 반죽을 1cm 두께로 밀어펴 1cm×20cm 크기로 6개를 재단해 오븐에 구워 식히고 집의 벽면을 이어붙인 모서리 부분에 기둥으로 세워 붙인다.

5. 두께 1cm의 호밀 반죽을 1cm×10cm로 재단해 구운 후 앞면 양쪽 벽면 위와 아래 부분에 가로로 붙여준다. 〈사진 ③〉

Tip 유럽의 성 European Castle

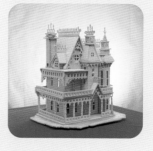

✱ 유럽의 성들도 빵 공예의 소재가 될 수 있다. 빵 반죽으로 만드는 웅장한 모습의 유럽의 성은 정교함과 부드러움이 함께 녹아 있어 빵 공예 작품으로 활용하기 좋은 소재다.

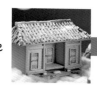

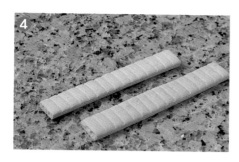

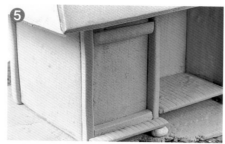

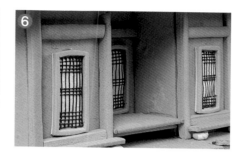

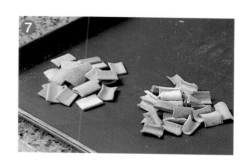

6. 호밀 반죽을 5mm 두께로 밀어펴 각각 10cm×2cm, 15cm× 8cm 크기로 재단하고 마지팬 스틱으로 마루 무늬를 내 오븐에 굽는다. 〈사진 ④〉

7. 과정 6을 각각 앞 벽면 양쪽 아래 부분에 툇마루로, 대청 부분 위에 대청마루로 올려붙인다. 툇마루 아래에는 자갈을 붙여 마루 가 떨어지지 않도록 고정시킨다. 〈사진 ⑤〉

8. 문 4개를 앞 벽면과 대청부분 안쪽 벽면에 붙여준다. 〈사진 ⑥〉

9. 호밀 반죽과 시럽을 더 첨가해 약간 되기가 무른 상태의 호밀 반 죽을 준비한 뒤 각각 1.5mm 두께로 밀어펴고, 1.5cm 정방형으 로 재단한다.

10. 과정 9의 반죽을 철망 위에 얹어 150℃ 오븐에서 10분 정도 굽는다. 되기가 무른 반죽은 아치형으로 휘어지므로 평기와(암 키와)와 둥근 기와(수키와) 두 가지를 만들 수 있다. 〈사진 ⑦〉

11. 지붕의 가운데를 중심으로 접착용 반죽을 짜내 평기와를 한 줄 씩 붙이고, 평기와 좌우의 이음매에 둥근 기와를 덮어 붙인다. 〈사진 ⑧, ⑨〉

12. 용마루를 올려붙여 기와지붕을 완성하고 오븐에 기와집을 넣어 살짝 말려 마무리한다. 〈사진 ⑩〉

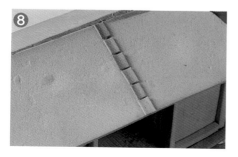

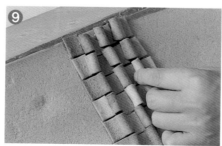

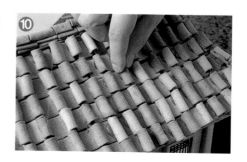

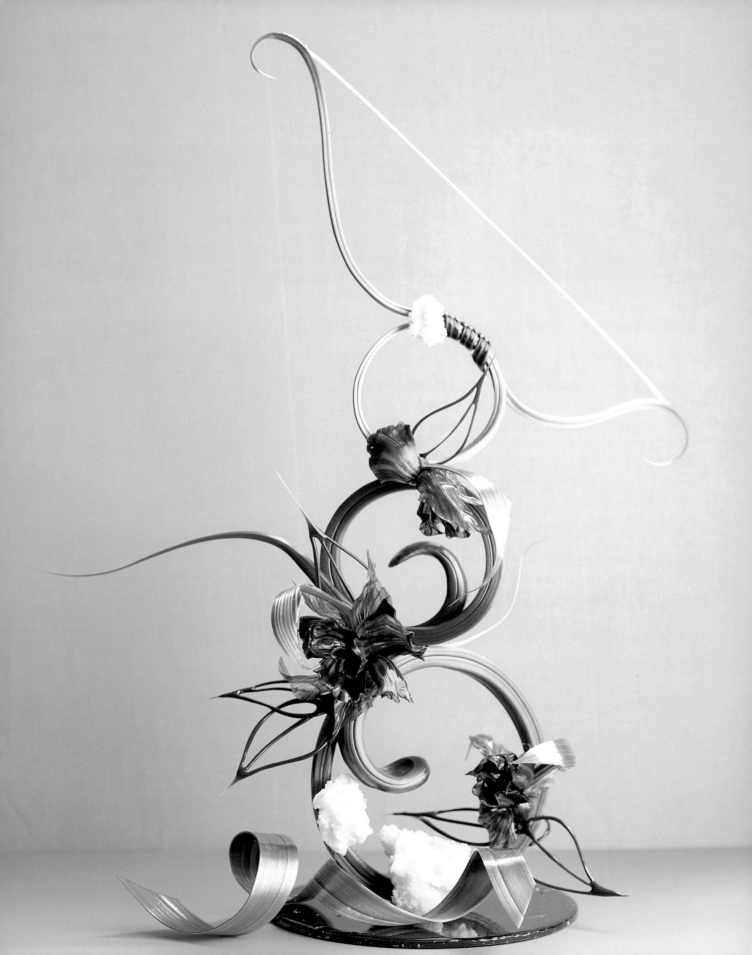